第3只眼 艺术论丛

走出冷宫的雅艺术

彭德 著

江苏美术出版社

导　读

　　格调优雅的艺术，在 20 世纪是不断被打入冷宫的艺术，但它摒弃病态、躁动和暴力化倾向，推崇平和、雅致、新颖而不怪诞的艺术形态，使人净化、使人博爱。它不一定是观念的图解和社会变革的工具，不是追求理想生活的号角，而是理想生活本身。在文雅气质衰败了二百年的中国，在雅艺术成了美术界的濒危形态的今天，它有理由引起国人的关注。它们有助于塑造当代和未来中国人的气质和社会风尚。

　　本书挑选了这批艺术家的相关作品，或属于长期经营的结晶，或属于偶尔为之的神来之笔。这些作品如同挚友的声音，如同情侣的目光，不大会让你感到厌倦。尽管这些作品同我们的期待尚有距离，但都有着优雅之处。本文作者以自己的感觉和趣味，对这些作品进行直率的评估。

图书在版编目（ＣＩＰ）数据

走出冷宫的雅艺术/彭德著．—南京:江苏美术出版社,2001.8(2002.4重印)

（第三只眼艺术论丛）

ISBN 7 - 5344 - 1276 - 5

Ⅰ. 走… Ⅱ. 彭… Ⅲ. 绘画 – 美术批评 – 中国 – 现代 Ⅳ. J205.2

中国版本图书馆 CIP 数据核字 (2001) 第 036499 号

责任编辑	乐　泉
封面设计	卢　浩
审　读	钱兴奇
责任校对	刁海裕
责任监印	符少东

走出冷宫的雅艺术

出版发行	江苏美术出版社
经　销	江苏省新华书店
印　刷	南京爱德印刷有限公司
开　本	880×1230　32 开　6.625 印张
版　次	2001 年 8 月第 1 版
印　次	2002 年 4 月第 2 次印刷
印　数	5,001—8,000 册
书　号	ISBN 7 – 5344 – 1276 – 5/J·1273

定价: 20.00 元

社址/南京市中央路 165 号

电话/3308318　邮编/210009

发行科/南京市湖南路 54 号

电话/3211554　3301523　邮编/210009

开 场 白

　　新型的雅艺术比熊猫还稀少。本书议论
的这批活跃在国内外的艺术家，离本人的期
待还有距离。这也是我既推崇他们的境界又
揭露他们的短处的理由，尽管一些短处可能
是另一种艺术观中的长处。

　　本书以常青开篇，会使很多圈内人感到
惊讶。在这批同行们的眼中，关注常青近乎
关注高级商品画，认可大款们的低级趣味。
这正是优雅的艺术不断被美术界冷落的原
因之一。大款们的低级趣味不等于他们的全
部趣味。对于暴力时代和冷战时代的平民和
贫寒文人，这个新兴阶层的感知面、感知节
奏和强度都要大得多，身心也健康得多。时

下的文人对他们的趣味的鄙视，在偏执的背后隐藏着经不起分析的心理。20 世纪的艺术在病态的文化氛围中沉浸得太久，人们的视觉已经扭曲，艺术随之变得越来越粗野、恶俗、极端。具有建设性的、新型而平和的雅艺术，有理由在 21 世纪的艺坛扮演重要角色。

国人迷信西式长篇大论，积习深重，批评界、出版界、艺术界又不愿意改邪归正，以致书中塞满了可有可无的填充剂。因而要看本书，慢读不如快读，快读不如跳读，跳读不如看画。丑话说在前面，以免读完了失望。

彭德

脱稿于西安美术学院

2001 年 4 月 18 日

目　录

常　青
——穿裙子的假姑娘(1)

朱雅梅
——朱雅梅的白日梦(37)

刘　虹
——中国女性之惑(13)

庞　垒
——庞垒的环保艺术(43)

路　青
——无花绣娘(21)

展　望
——石头记新篇(51)

姜　杰
——姜杰的生死簿(29)

傅中望
——傅中望的榫卯结构(61)

目　录

肖 丰
——肖丰的精神冰塔(69)

冷 军
——冷军的异型绘画(107)

白 明
——白明的现代陶艺(77)

季大纯
——没有问题的头颅(115)

尚 扬
——人类灵魂的个体户(85)

申伟光
——纠缠着的心(121)

舒 群
——舒群的理性绘画(95)

石 虎
——架上裸体的状元(129)

目　　录

刘国松
——刘国松的
　　无人之境(139)

李锡奇
——书画合流(169)

田黎明
——田黎明的秘
　　色朦胧画(147)

洛　齐
——洛齐的书法
　　主义(177)

钟孺乾
——画柔术的
　　黄色画家(153)

张国龙
——天圆地方与
　　人文(183)

黄朝湖
——石头记外篇(161)

李路明
——李路明的
　　虚拟数码
　　新形象(191)

中国需要格调优雅的艺术　　　　(196)
结束语　　　　　　　　　　　　(204)

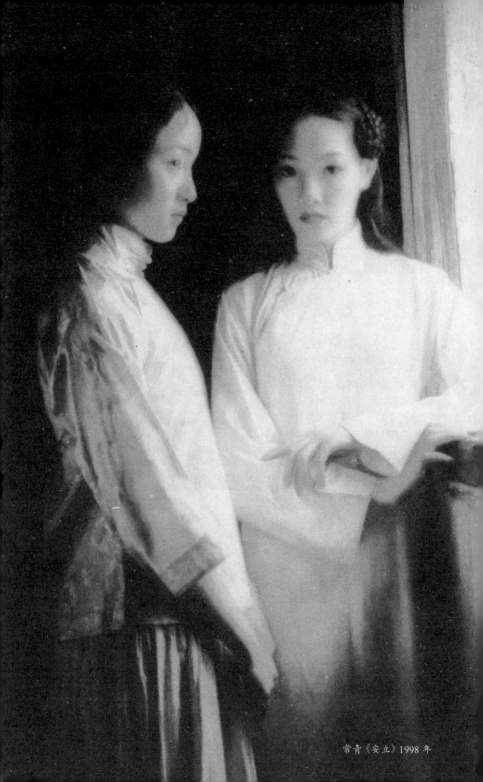

常青《安立》1998 年

常 青

—— 穿裙子的假女子

单刀直入

两年前，常青请我写评论，我说："我关注的是前卫艺术，我写你，我的角色会变得暧昧。"常青说："你关注的不是艺术，而是艺术之外的东西。比如一幅画面上有一堆玻璃渣和一只高跟鞋，你肯定会产生兴趣：有人跳楼了！谋杀还是自杀？为了钱还是为了爱？你会进一步发挥：市场经济的出现使人生变得脆弱，现代化的高楼变成了现代人的刑场，等等等等。你还可以用一些观念或主义加以界定。这是我在大学二年级时的一件作品，但很快就放弃了。我发觉这种构思太戏剧化。人生毕竟不在剧场，生活中使人刺激的东西毕竟是少见的和反常的。我认为好的艺术应该平实自然。我对刺激人的景象有一种恐惧感，比如马路上有一只被汽车压得血淋淋的猫，来往的汽车继续压过去，弄得血肉模糊，有的画家可能马上凑过去打量，认定是一幅难得的题材，而我却会绕道而行，躲得远远的。"常青说这番话时，声调高亢快捷，拒绝插话，有百分之五的词语轻度结巴，同时调动手、颈、眉、眼以及嘴唇和鼻子周

常青
《倦读》
1999 年

围的肌肉参与表达,总体效果如同一群汽车压一只猫一样,让从事批评的本人肝胆俱裂。

假女子

常青家有一张 60 年代在成都拍摄的全家福:父母和二男一女。女孩年方 3 岁,丫丫辫加裙子,秀气的脸庞上撅着一张嘴。这女孩排行第二,名叫常青。常青是远近闻名的假姑娘,成都人叫"假女子"。常青母亲渴望生一女儿,偏

偏生的都是男孩，见常青秀气，便将他男扮女装以饱眼福。殊不知这种特殊的溺爱，使常青的角色错位并在以后的岁月中变相地延续，进而有可能影响他的一生。

常青从小对他的假象进行了不懈的反抗：解辫子、扯裙子、撕相片。母亲按照自己的趣味，不懈地进行规劝，指出辫子和裙子无比地好看。每有大人围着他逗乐，常青便掀开不穿内裤的裙子巡回展览，昭示自己的真相，或许是为了从心底洗刷自己的不白之身。常青后来在美院附中时，率先早恋，说话嗓门粗壮，不蓄长发。不过常青的仕女画，一律穿着裙子或长袍，一层层遮得严严实实，人物姿态和神情也毫无挑逗的意味。常青的人体习作十分精到，一旦创作则绝不裸露。

坏学生

15岁时，常青考入四川美院附中，其间先后八次被学校报请教育厅开除学籍。罪状有两条，一是酗酒闹事；一是一贯性的目中无人，声称只有伦勃朗和米开朗基罗才会画画。学校于是认定该生不可救药。常青回忆这段不幸经历时，坚持说目中无人的传言是栽赃，但当时所有的人都认为只有常青才能对此口吐狂言。

开除常青的请示报告每次上交后都被驳

回，因为教育厅的当事人同常青家是邻居，认定这假女子从小天真无邪，不可能突然变得如此嚣张。不过除名的厄运并未就此中止。1984年，常青考入中央美院，学院根据四川美院提供的材料将常青除名。可见假女子擅自掀开裙子，就将付出沉重的代价。好在常青在艺术上有着顽强的生命力，否则这位右派的儿子便永远无缘进入画坛。

种瓜得豆

1985 年，常青考入浙江美院油画系。按美院传统，素描必须用铅笔。在常青的心目中，这种规定同让男孩穿裙子一样武断。常青坚持不用铅笔，入学两年间，速写与素描统统用的是毛笔、钢笔和圆珠笔，他想画出打破规则的效果。常青喜欢画图画日记，如《晕船》，用毛笔描绘油画系师生在写生途中晕船的全过程，造型滑稽有趣。常青的漫画多神来之笔，同学争相请他画像。他画过很多幅未来的夫人的漫画，将娇小美貌的本相画成各类鬼脸，有的像精怪，有的像夜叉，有的像巫婆，奇丑无比，惨不忍睹。

时值中国前卫艺术的高峰期，常青画了一系列小幅变形人物画，形象与画法奇特，被视为前卫坏子。1987 年，浙美教务长视察学生画

室，见到一幅狂放的抽象变形习作，一打听，作者是常青。常青当时学的是日本现代画家栋方志功的画法，这种画法很容易被视为背离学院派的坏画。第二天，教务长带人去拍摄这件作

常青
《秋天旅行箱》
1993 年

品，作为不良倾向予以披露以正学风。张自嶷得知这一消息后，立即找到常青，让他连夜赶制一幅写实的素描。第二天，教务长率领一群人来到画室，面对的竟是一幅扎实而潇洒的传统素描作品，一打听，作者是常青。这也是常青入学后惟一的一件铅笔画。

1987 年的中国首届油画展，常青的参展作品是一幅画在红色八仙桌上的瓷碗。老师曾告诫他们，静物画不能出大作。这个结论调动了常青偏要用写实画法画静物的激情。这是一种常见的素材，但却没有人去画，他感到很奇怪。使他更奇怪的是这幅画竟然引起广泛关注，以致从此他被人牢牢地定格在这幅偶然为之的习作的风格之上。在浙美预展期间，前院长莫朴用拐杖敲着常青的画框对油画系的师生们说："什么是艺术？这就是艺术！"常青的瓷碗问世，摹仿者蜂起，俨然形成了一个没有组织的瓷碗画派，很快占领市场，卖价甚高。人们戏称常青是中国油画界奔小康的带头人。

前卫人生

常青不是前卫艺术家，但却是一件活生生的前卫作品。他向往艺术化的人生或人生的艺术化，认为懂得生活的人才懂得艺术。他认为

有的名家在这一点上还没有开窍。

前几年，方力钧等人经常南下杭州，一律的光头亮如灯泡。奔小康的带头人正是这一行人拜访的人物之一。他们同常青在一起打牌和上夜总会跳舞，闭口不谈艺术，或者说闭口不提裙子，吹牛只涉俗人俗事，奇谈怪论，俚语笑话。

在一个群体中，常青是不会使人生厌的人。他说话妙语连珠，评议人物无所顾忌，即使不小心放出狂言，也能迅速修正，套上裙子。有的画家作品惊人，为人却十分含蓄；有的画家作品古典，为人却风流倜傥。常青显然属于后者。在亦步亦趋成风的中国艺坛，应该容许常青的天性自然成长，不要迫使他们别别扭扭地穿上裙子。反过来，像已经习惯于在艺术上穿裙子的常青，人们也没有必要加以否定。

人类的价值观常常南辕北辙。比如中非的一些国家曾经禁止女人穿裤子，认为开叉的裤子太性感。果不其然，一旦开禁，那艾滋病的蔓延就如同暴风骤雨一般迅猛。三千年前，周朝帝王奖赏功臣的最高级的物品之一，就是朱红色的裙子，并在三百多年的和平发展时期形成惯例。在穷兵黩武的当代世界，在文明的进程总是仰仗暴力的思维模式阴魂不散的今天，人

类是不是到了统统都该穿穿裙子的时代？

写实画法

常青画的一些写实油画作品如旧式梳妆台、椅子、灶台、皮箱、杂物等等，画面一律深沉压抑，一片片枯叶象征性地散落在周边，强化着画面的情调。或许是为了同高级行画拉开距离，他的人物画大都具有相同的作风。人物的神情忧郁，体态凝固，道具陈旧，背景阴森。这种作风对于常青，是在精神上撕裙子的表现，但无意中却满足了大龄富豪们对家史或初恋的回忆。常青不厌其烦地描述中国文明史上这个穿裙子的时代，同他的年龄与生活方式确实有着天壤之别。

常青的瓷碗与仕女，完成的效果不腻、不板，交界线处理得松动自然，具有油画味。常青特别推崇委拉斯贵支用笔随意但却恰到好处的技法，认为中国还没有一人达到其水平，言下之意潜藏着有朝一日同委氏一争高低的意图。

1999 年，常青画了一幅两位年轻女子的半身像。正面女子的原型是杭州越剧团的花旦，侧面是浙江歌舞团的演员。常青在院长的陪同下，像宫廷选妃一样逐一挑选，挑中者并不十分漂亮，但很入画。常青随即将她们带到选定

的房子中,让她们穿上裙子,构成各种双人照组合,拍了十来卷135彩照。每种组合都有细微的变化,照片洗出后寻找一些好的局部加以组织,定稿的画面是强调窗内人物身上的环绕光,使恬静的画面焕发出生气。作品涂色采用层层覆盖的方法,面部画了将近20遍,一遍冷调子,一遍暖调子,每一遍都要注重大调子中的微妙变化。最后几遍用中间调子画。

艺术观

常青认为现代传媒助长着画坛的投机主义思想。一部90分钟的影视片,足以描述美术大师的成名史,这种浓缩的人生使当代画坛变得急于求成而热衷于投机取巧。有的投政治的机,有的投老外的机,有的投理论家的机。常青认为自己在画坛上也是一个投机分子,只是同其他投机者的倾向不同而已。

常青认为在中国最容易成功的是当代艺术,趁中外信息还不大畅通之机,通过画册或展览,抢先将西方某个名家风格进行复制或改装,用中国人的手,画西方人的画,但这类画家在画史上没有意义。常青当着我的面数落前卫艺术,与其说旨在改变我的视野,不如说是提醒批评应该平等地对待各种艺术倾向。由此我认为若干年后,画坛将会出现第三势力,即艺

常青《情人》1999 年

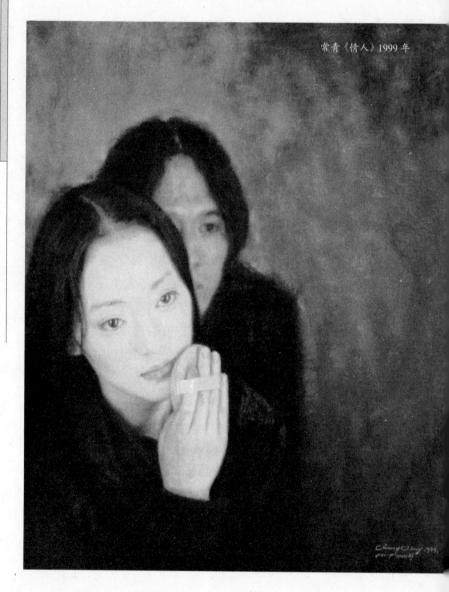

术绿党。常青说他对一些前卫画家的担心也是对自己的担心。他自己的好奇心很重，抵挡不住时尚的诱惑，于是想在前卫艺术作为时代先锋的时候保持距离，做自己想做的和能做的事。他说他目前的理想是找西方艺术大师的缺点去加以弥补，使作品画得完美。不过常青末了又用困惑的语气说："艺术家似乎应该是病态的，我的画是不是太健康了？"

来日方长

人生经历是人生目标的手段，手段的成功往往会给当事人带来市俗的利益，手段因而常常被转变成为目的，从而自己将自己钉死。常青在商业的层面上早已获得了成功，但在艺术上最终能否成大器，首先在于他能否从心底排除市俗的诱惑，这将是他的艺术事业中的一个生死劫。

本文写于 1999 年，原名《走近常青》，未发表。本书节选时，在文字上作了一些修订和技术上的处理。

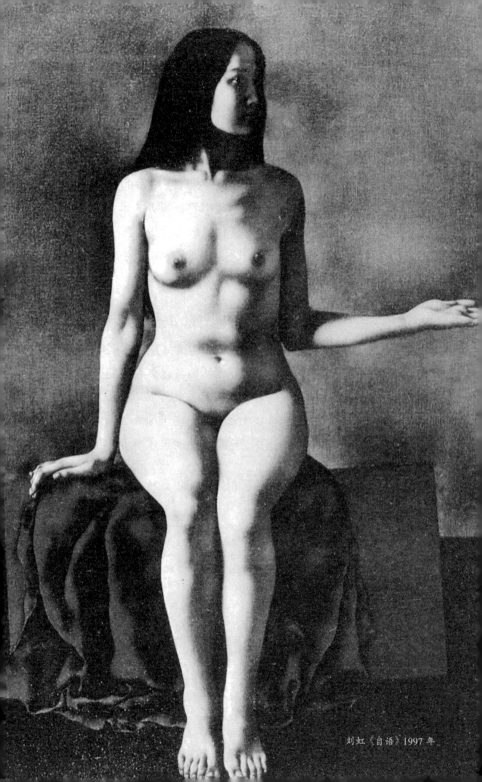

刘虹《自语》1997年

刘 虹

——中国女性之惑

　　刘虹有一个不变的题材：女人体。她画的女人体，写实，简洁，凝重，理性，追求言外之意。这在《自语》系列中尤其突出。在我看来，自语的自，不是作者本人，而是中国女人。《自语》画的是现实中的女子，揭示的却是历史中形成的女性。

　　《自语》的开篇，背景深沉，少见的绿灰色调子，人体受光部位也是绿灰色，仿佛置身在阴暗的森林之中，也像坐在一个特殊氛围的建筑空间之内。这位中国女子伸出左手，表示乞讨。乞讨什么呢？女权还是智慧果？

　　在中国男人的心目中，女人缺乏智慧，头发长而见识短。富有智慧的人，古代称为哲人。《诗经》中有一首诗，声称有智慧的男人成全城邦，有智慧的女人败坏城邦。所以自古以

来，女人要想有好名声，绝对不能有自己的头脑。请诸位回忆一下，中国的哪朝哪代，出现过女思想家？

古代中国女人在中国男人心目中，如同牛马猪狗。权贵们常常仿效皇帝的作法，把女人同财物和宠物一样当做奖品随意发放。东晋的桓温，是个大官僚，他营造荆州城楼，竣工后请幕僚们赋诗赞美，画家顾恺之随口朗诵："遥望增城，丹楼如霞。"桓温当场赏给他两名小姐。唐代诗人杜牧担任朝廷纪检官员时，到退休的国防部长李愿的家中做客，一眼就看中了老前辈的一位爱妾，当场索取。李愿立即盛装打扮这位名叫紫云的姑娘，送到杜牧下榻的宾馆。

在相当长的一段时间内，女人在自家不入家谱，在婆家不入户籍，被称为堂客，言下之意是家庭中的外人。自古以来，家族的秘诀、秘方、秘器，从来都不传给女人，无论是自己生的还是嫁过来的女人。

庄子的老婆死了，他却若无其事地敲着陶盆唱歌。孟子认为人的天性善良，但却撵走了老婆，以免她坏事。孔子认为人间只有女人和小人难以豢养，你亲近他们，他们就会放肆；你疏远他们，他们就会怨恨。历代官方史书中的

人物传记,女人的排位很惨:帝王第一,其次是功臣、朝廷文武要员、忠臣义士、孝子贤孙、死守规定的地方官员,再次是文人墨客、僧道隐士、具有各种特技的方士,然后是奸邪、叛臣、贼子以及女人。这些女人大都没有自己的本姓本名,只有忠于丈夫或父亲的事迹。

在中国男人的词库中,种种为男女共享的贬义词,却一边倒地同女人联系在一起。比如嫉妒、谄媚、贪婪、委琐、妨害、狂妄、妖怪等等。奴才本指男仆,从女;佞臣指的是惯于阿谀奉承、欺上瞒下的男官,从女;男女非法结合叫姘居,从女;纵情于烟花巷的男人叫嫖客,从女。总之坏事都往女人身上栽,男人不承担责任。奸臣、奸民在古代都是男人,却全都挂靠在女人身上。

中国阴阳哲学

刘虹
《自语》
1997 年

将事物分为阴阳两类，其中，男属阳，女属阴。指斥暗中使坏的人叫阴险不叫阳险，秘密策划不可告人的活动叫阴谋不叫阳谋。阴性之物如母夜叉、母老虎都是损人的秽词。他妈的、他娘的、他奶奶的都是标准的中国国骂，他爸的、他爹的、他爷爷的却含有亲昵的意味。女人的器官也无比下贱，它是中国国骂的中心词，有上百种变异的骂法。与此相反，男人的器官则同祖宗一样无比尊贵。祖宗的祖，甲骨文写作"且"，男根的象形。中国古代的墓碑、灵牌、华表，一直到当今的纪念碑，都是且的变体。在中国的男足赛场，赢了球高呼雄起；输了球直呼国骂，拿女人出气。

石冲
《今日景观》
1995 年

　　女人是男人的补药。古代帝王的法定妻妾，分为五等，总共121名，其中皇后1名，夫人3名，嫔妃9名，世妇27名，女御81名。女御就是合法的三陪小姐，日常事务就是在世妇的率领下，侍候帝王和后妃吃喝、洗澡和睡觉。不过中国的规定从来都没有实际的约束力，据《素女经》记载，黄帝的妻妾共有1200名，她们都是黄帝的应召女郎，作用是房中术的伴侣，房中术是使男人长寿的两性活动。房中术中的女人就是帝王的补药，一旦年长色衰，就像药渣一样被抛弃。黄帝以身作则，黄帝的后裔自然会加以继承和发展。历代妻妾众多的帝王，当数晋武帝、唐玄宗和后赵皇帝石虎。晋武帝后宫美女多达万人，石虎后宫女人多达三万余人，唐玄宗的皇宫和各地行宫的宫女，总数将近四万，一些妙龄少女进宫生活了几十年，竟然无法同皇帝面对面地说上一句话。

　　为了讨好男人，女人被迫或自觉地减肥催瘦，涂脂抹粉，束腰裹脚。女人的小脚，从李煜的南唐裹到民国，历时千年。20公分左右的天足，裹成三寸金莲才算合格。明代三寸约合9.3公分。脚掌裹断，变成弓形，男人们还不满足。山西和北京地区的男人，将弓形金莲贱称为鹅

头脚。当地女子从三四岁起就裹脚，娇小无比。明朝时，周相国用重金购买了一名超级小脚美女，脚小得无法走路，靠人抱着行走，号称"抱小姐"。

女人即使成了别人的妻子，也并不保险。历代男人心目中的好妻子，首推梁鸿的夫人孟光。孟光为梁鸿准备食物，眼睛都不敢仰视，端饭菜的盘子高举在眉毛上，表示对丈夫的屈服。齐眉举案这个成语，也就成为男人品评妻子的口头禅。男人讨厌妻子，只要犯了下列七项中的一项，就可以合法地赶出家门：一不孝敬公婆，二不生儿子，三搞婚外恋，四吃醋，五患不治之症，六爱说是非，七设私人小金库。一旦出现天灾人祸，即使一项不犯，也会被当作固定资产寄卖。富人家没有男孩，就租借罹难家庭的妻子们去生养，美其名曰典妻。典出去的妻子如果为人生了男孩就返还，生了女孩就淹死了再怀。乾隆宠臣纪晓岚不懂生理学，他为他的孙子娶了一个妞，过了好几年都不怀孕，纪晓岚大为恼火，把这位孙媳妇痛打了十大板。

宋朝抗金将军杨政有上百名美妾，由于杀人成性，一不高兴就拿美妾开刀，前后杀了几

十个。每杀一人,都是活剥人皮。杨政临死前,担心自己的妾投入他人的怀抱,派人拖到面前勒死,才放心地断气。杨政的同僚王愉,曾经先后将几十名美妾装进一个笼子里,上面压上巨石,夏天用烈火烧烤,冬天用冰水浇灌,然后如痴如醉地欣赏她们被折磨而死的过程。后来王愉被一名参与杀人而失宠的美妾告发,结果朝廷只是将王愉流放边塞,告发者却当众被男人们用乱棍打死。原因很简单,她坏了男人的名声。

陈维
《坐在狐毛
上的女人体》
1998 年

刘虹画中的女子,向谁乞讨呢?男人还是上帝?如果向男人乞讨,乞讨者永远只是弱女子的化身;如果向男人塑造的上帝乞讨,上帝肯定不会满足她的要求。

刘虹画中的女子,都有一方红色的布料。红色是暴力的象征。这些红布垫着她,蒙着她,遮着她,像梦魇一样缠绕着她,直观地揭示出中国女性的困惑。

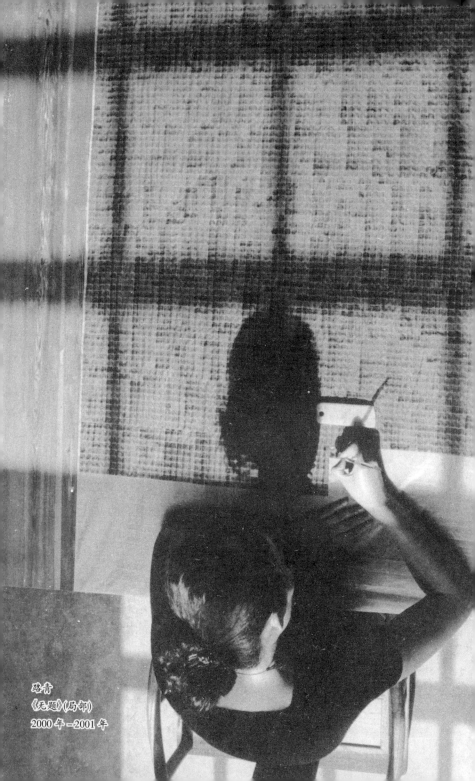

路青
《无题》(局部)
2000年–2001年

路 青

——无花绣娘

楔 子

三个月前，冯博一给我寄来了一本他和艾未未主持的展览的画册:《不合作方式》。这是一个响亮的展名，其中不乏优秀作品，前言也写得有思想深度，但有大约四成的作品我很不喜欢，诸如自虐、自残、杀生、恋尸、性变态之类。

每逢我收到画册，我女儿总是先睹为快。这次我看她拿着这本画册，便厉声喝道:"不要看!"她扭着脖子说:"我早已看过了!这里面好多人都不正常。"我说:"他们其实很正常，只是有些创作方式不正常。比如在死婴脊背安上天使的翅膀，想法巧妙，看起来恶心;而在兔子身上安翅膀，意思虽然变含糊了，但感觉很漂亮。"小保姆接过话题说:"兔子安翅膀也不正常，它也知道疼啊。"我一时语塞，用"少打岔"

三个字镇压下去了。仔细一想，我的同情心是人道主义，她的同情心是更宽泛的动物保护主义。这里涉及到人类怎样主宰地球的问题，或者该不该主宰的问题。

路青
《无题》之三（局部）
1999 年

我想无论如何，艺术的起码尺度是人的尺度。如果人的尊严被亵渎了，人的美好情操被摧毁了，人的正常的视觉被扭曲了，它就丧失了这个最低的评判尺度；那么独立、自由、反叛就成了无恶不作的借口。极端化

的艺术活动固然是个人的事，但一旦通过媒体发表出来，它就有可能对他人的视觉心理造成长久的伤害。独立、自由和对强权的反叛，不论是极端化的艺术行为还是极端化的社会行为，永远也不可能有效。它同19世纪俄国民粹主义、20世纪的纳粹主义和一些黑社会思潮非常相似。它们同强权与专制是一对彼此敌视而性质相同的孪生兄弟，它们比市俗的习惯更加值得怀疑，它们不是人间正道。

正 文

在《不合作方式》中，路青的作品引起了我的注意。她不同于上海画家丁乙的平面图案，也同徐冰的《析世鉴》有所区别。徐冰的《析世鉴》属于软装置，路青将软装置和绘制行为综合在一起，给作品带来了不断延伸下去的时间观念。作者一本正经地、例行公事似的用压克力颜料在长长的绢面上描绘，既不是花，也不是徐冰在《析世鉴》中生造的汉字或西夏文字，而是一个个小小的灰色方块。路青在自述中写道：

"我不认为我的所为是艺术的，实际上更多的情况下，它使我忘记了艺术是什么？

在做之前我无法解释。

在做之后我无需解释。

画即是画本身。"

路青很聪明，她排除了自我解释的必要。她在空白的绢面上不停地描绘，而描绘后的绢面对于他人仍然是一片空白。

路青的绢画，对于传统的绘画而言，它是不艺术的；对于流俗的时尚文化，它又是一种孤傲而不失文雅的艺术方式，一种不合作方式。不合作方式，对于改变艺术生活和社会生活中的庸俗习惯，有着革命性的意义。革命的本义是改变自己的命运，而不是杀头，不是刺刀见红。路青的方式是一种自我革命，外在的批判性深藏在方式的背后。这同艾未未用打破彩陶罐来表示同传统决裂相比，具有韧性和耐心。路青的不合作方式是沉默式的、含蓄的和非破坏性的。所谓破坏性，就是我在开头反对的那种自虐、自残、杀生、恋尸以及其他伤害自我和伤害他人的艺术行为或非艺术行为。路青的画有着女性宽容的一面，即既不合作，也不对抗，只陈述而不判断。

无止无休地描绘一种毫无感情色彩的符号，会不会也是一种自虐呢？这取决于路青的信念和兴趣。路青的信念如果通过广泛的传播而达到了她的目的，她就有理由适可而止；如果她并不在乎目的，而只是有兴趣不停地画下去，就将成为他人无须干涉的个人癖好。

　　路青的作品使我想起了千万人签名的大众活动，也使我想起了一个什么明星千万次签名的偶像崇拜活动。这类活动流露的常常是人的自卑。从个人的自卑到群体的自卑，正是文明史累积而成的传统，它造成文明过程中无休无止的重复，如同路青笔下千万个没有意义的小方块一样。这些小方块同窗户后面铺天盖地的灰色方砖，组成了一个单调的历史空间。这是一个没有个性、令人窒息和压抑的空间。只是这幅照片的光线和室内景观还嫌具体，冲淡了场面的象征意味。

　　路青的绢画使我想起了中国古代的绢画。

　　中国最早的绢画，大约始于黄帝。时间在公元前 28 世纪左右。黄帝为了争夺帝位，同末代炎帝，也就是他的亲兄长，大打出手，杀得尸横遍野，血流成河。末代炎帝据考就是蚩尤。蚩尤死后，黄帝怕各地酋长不服，于是派人在旗帜上画上蚩尤的肖像，表示自己还在忠实地继承炎帝主义。战国和汉代墓葬中出土的一些著名帛画，便是用于招魂而画在旗帜上的死者肖像。

　　汉末董卓之乱，汉献帝从洛阳转移到长安，皇宫珍藏的绢画，来不及带走，大都被军人

拿去做了帘子；转移时带走的七十余车书画，又因途中遇上暴风雨，为了赶路，扔掉了许多。梁元帝在江陵被北朝军队围困时，曾将即位后收集的名画、法书和典籍 24 万卷，作为私人财产，指示大臣烧毁，叹息从此中国文明消失。隋炀帝沿大运河巡视扬州时，宫廷书画随身南下，中途翻船，书画损失大半。剩下的作品几经转手，到公元 622 年，唐高祖派人沿黄河运到长安，船在三门峡遇难，幸存的作品不到五分之一，以致宫廷收藏仅有 300 卷。唐太宗即位后，曾派人到各地大力收集书画。武则天称帝后，宫廷书画真迹大都被她的男宠占有，剩下的多是摹本。经安史之乱，这批书画损耗严重，继位的唐肃宗不加重视，赏给皇亲贵戚。皇亲贵戚没有收藏兴趣，被他们的不肖子孙转卖给好事者。宋徽宗曾大力收藏和创作书画。后来金军兵临城下，首都开封沦陷，宋徽宗父子惨死他乡，他的画被人当做嘲讽他的笑料，朝廷收藏的书画从此也大都失去下落。

历史舞台上的无数故事，历史长河中的斑斑血泪，在路青的绢画中变成无数死气沉沉的小方块。再过一百年，一千年，我们这个时代舞台上的刀光剑影、悲欢离合以及画坛佳话，会不会也统统变成死气沉沉的小方块呢？

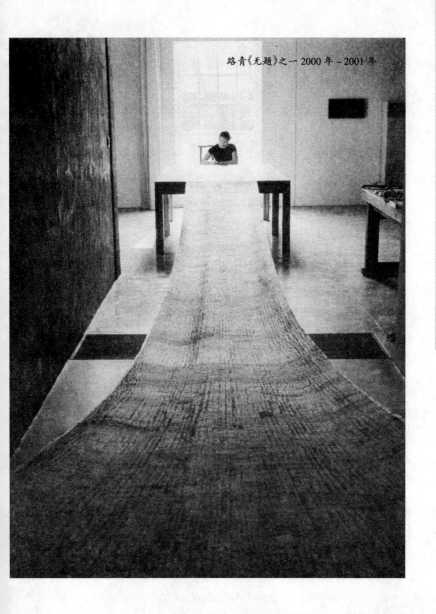

路青《无题》之一 2000 年 - 2001 年

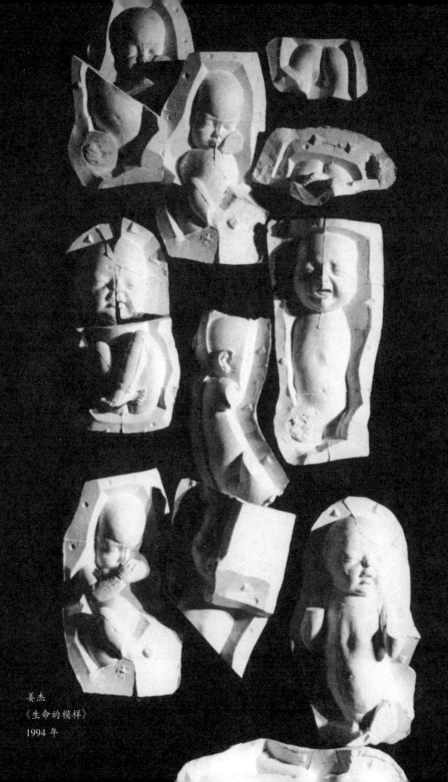

姜杰
《生命的模样》
1994 年

姜 杰
——姜杰的生死簿

　　姜杰长得像个男生，她声称自己对所谓的女性的阴柔气质不屑一顾。在她看来，脂粉气，女俚女气，便是对阴柔之美的贬抑。姜杰认为，从罗丹到当代，雕塑的形式、材料、语言、空间大都表达出非理性的不确定性、梦幻性、陌生化倾向。她常常有一种奇怪的感觉，觉得那些男性雕塑家如同孩子，又像在死亡的深渊中挣扎的生灵。他们是永恒的囚徒，是艺术史的人质。姜杰表示她的创作冲动可能出于对男性世界的悲悯。

　　姜杰发现，生与死有着紧密的关系。小时候，她看见一个坟堆上面生长着好多漂亮的鲜花，她特别想要那些花，而里边就是棺材，又觉得特别怕。她采了鲜花以后就飞快地逃跑，特别紧张。后来她长大了，探望病人要送花，告别

死人要送花，生与死总是纠缠在一起。

　　姜杰的作品，形式上不失为优雅。用优雅的形式表现残酷、荒谬或无奈的现实，比采用残酷、荒谬的表现形式更具有感染力，一种持久的、含蓄的、让你无法摆脱的感染力。这类似于梅里美的小说，故事情节神秘、恐怖或奇特，但却始终采用中性的、平和的、慢节奏的言语进行描述，行文爱用名词和动词，避免使用形容词和副词，排除激烈的口吻和虚张

姜杰
《平行男女》
1996 年

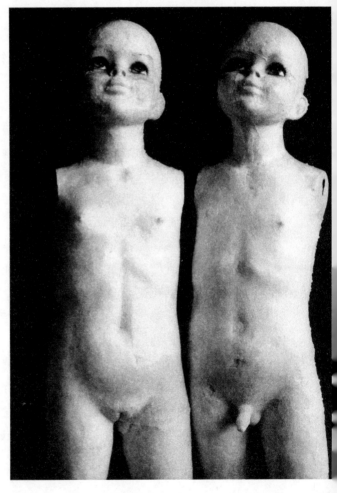

声势的铺排,阅读效果却往往使阅读者脉搏加快,手掌出汗,脊背发凉,心脏提到咙喉上,让你在很长的时间内都被他所描述的氛围所笼罩。

姜杰最感人的作品是婴儿系列和儿童系列。这些作品令人持久难忘。

《生命的模样》

姜杰的《生命的模样》,将婴儿做成石膏模型,模型形制与风格统一,局部残缺。姜杰做了三个不同动态的婴儿形象,复制成 50 个。婴儿性别以女婴为主。这件作品使我想到中国的人口控制史。

苏东坡下放黄州时,曾记录当地杀婴的情形。黄州一带的平民,只养两男一女,超标便将婴儿杀死。宋代人口统计,只计男丁,不计女孩,平民杀婴,主要是拿女孩开刀。杀婴的方法是幼儿出生就按在水盆中淹死,孩子在水中挣扎,咿嘤很长时间才不见动静。

这种杀婴的传统,至少可以追溯到夏代,当时各地生儿育女都有具体的指标。详见《尚书·禹贡》。汉代时,有一个名叫郭巨的大孝子,家有母亲、妻子和儿子。因为饥荒,食物匮乏,母亲总是把食物让给孙子,郭巨于是挖了一个坑,决定将儿子活埋。他的理由很实际:母

亲只有一个，儿子可以再养。

在崇老敬老的中国先民心目中，在习惯于朝后看，习惯于为死人着想，为祖宗着想的中国社会氛围中，婴儿不是人而是人胚，因为他没有思想、知识和技能，没有自我保护的能力，只能任人处置。所以诸如郭巨埋儿、辕门斩子之类的故事，国人从来都能平静地接受。

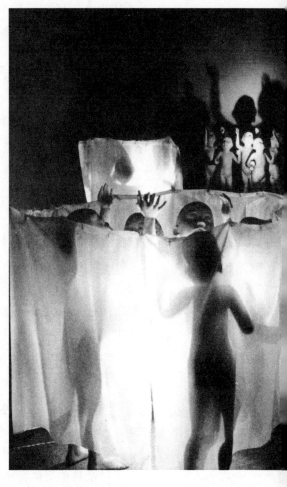

古希腊斯巴达人从体魄到外形，在欧洲各国中特别耀眼，这同杀婴不无关系。斯巴达人初生婴儿的生存权取决于酋长，如先天畸形、病弱，即扔下悬崖摔死。中国人杀婴是为了种族的有序繁殖，斯巴达人杀婴是为了种族的健全。两者奉行的都是一种残忍的人道，

姜杰
《接近》
1996 年

而不是一种善良的自然之道，尽管自然之道导致先天残疾儿终身都将面临社会歧视和心理折磨，但在 20 世纪却受到大多数正常人的推崇。

《接近》

姜杰的《接近》是一个装置。在一个封闭的空间中，28 个裸体的儿童塑像分为六组。孩子们小心翼翼地伫立着，举着手，闭着眼，仿佛在探索或聆听；有三组孩子被布幔包围，另外三组也被无形的力量包围着。几盏低位射灯直逼塑像群，在封闭空间的内壁形成参差不齐的巨大投影。塑像上方，有条条透明丝线如同蛛网一样，将塑像、布幔、满地的电线以及墙壁纠结在一起。我在参观这件作品时，直观感受到的是一个压抑和茫然的氛围，看到的是一群没有翅膀的小天使，是精神的克隆与无望的希望。

一击就碎的塑像、一捅就破的帷幕、一碰就断的丝线，给人以仍然处在童年时代的人类和人类社会无比脆弱的联想。

《接近》更多地使我想到中国儿童的教育史。

中国古代的儿童，8岁上学，学的是六艺。哪六艺？礼、乐、射、御、书、数。礼是人际关系、人神关系、人鬼关系、人与自然的关系中的仪式与方式的总和；乐是指官方认可的传统乐舞；射是武术；御是驾车；书是文字书法；数包括历法、天文、占卜、算术等。这些功利色彩浓厚的学问，代代相传。三千年中国文明轮回不变的原因，同儿童们的这些法定不变的应试教学内容直接相关。甲骨文和金文中的"学"字，写作"學"，像双手捧着八卦爻象在教导膝下的子孙。儿童在这种学习中只能被动地全盘接受，优秀的接受者成为帝王的鹰犬和国家的管理者，否则就会被淘汰出局。

姜杰在她的《接近》中，用一些透明的丝线缠绕在孩子们的上方，它们如同一张无形的网，网住了孩子们向上盼望的眼界。这些一无所有的孩子的眼中，流露出茫然的期待。他们期待着什么？海市蜃楼还是多戈？姜杰用一盏盏射灯照着他们的天使般的身躯，明亮的身躯

仿佛是未来的希望之光。不过这片亮光同四周的黑暗对照，显得苍白无力。卢梭认为文明是一个不断衰败的过程，犹如儿童逐渐走向衰老走向死亡的过程。姜杰的《接近》，似乎将这种生与死的过程压缩到了一个表面上没有衰老形象的空间。

姜杰曾经为一家玩具公司制作娃娃，婴幼儿身上所蕴含的那种柔软、脆弱与孤独的形态，触动了她的灵感。她采用易碎的石膏、半透明的蜡、硅胶以及医用纱布等材料，表达对于脆弱和易受伤害的生命胚胎本能的怜悯。姜杰的母亲在医院工作，当她闻到医院的味儿和看到医疗用品就害怕，医用纱布是同血与伤联系在一起的。但她发现那种刺激和紧张感，正是她的作品所需要的。姜杰没有说明她需要的理由，我希望这种需要只是缘于某种临时形成的情结。

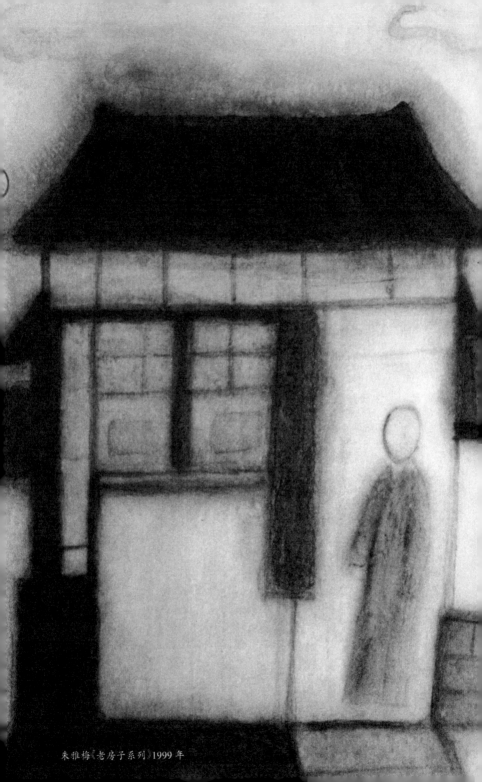

朱雅梅《老房子系列》1999 年

朱雅梅
——朱雅梅的白日梦

雅梅的画如同梦境。这梦境几乎都是黑白世界,宁静、清纯,玻璃杯似的一砸就碎。这种梦境,她画了十来年的时间,一幅接一幅,一组接一组,每幅作品都像连环画或组画一样不完整,恬淡之中透露出一种淡淡的惆怅,一种同她的年龄不大符合的深沉。

黑白画在很多人的笔下往往一挥而就,结果流于单调;在另一些人的笔下又可能弄得黑白分明,刻板呆滞。雅梅的画,一遍一遍地染,厚而不腻,深沉而不抑郁。

雅梅的画,你说新吧,它的境界很古典,工具材料很陈旧;你说旧吧,她的画面又很别致新鲜。她的近作,有着青灯古庙、空房独守的情调,这似乎同她目前的生活状况有关。丈夫到北京读研,她孑然一身。不过空房独守或许有

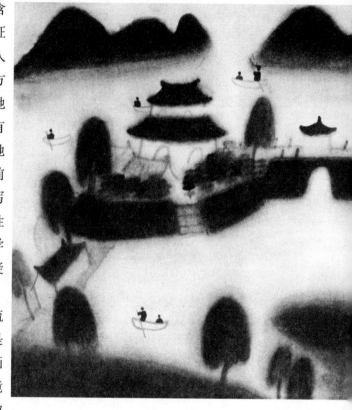

另外一层含意，即象征艺术的或人生的修炼方式。这在她的自述中有所流露。她的自述的前半部分，写得很男性化，很"学术"，我怀疑是代笔：

"'萧疏淡泊'曾是古代山水画家向往之境界。这种趣味一直影响到当代的山水画家。一方面面对着日益工业化、都市化已经面目全非的自然世界，另一方面面对着深厚博大的山水画传统，作为一个生活在今天的山水画家，在其间的抉择之难，远甚于其他艺术种类的艺术家。在各

朱雅梅
《平湖泛舟图》水墨
1994 年

种可能性的诱惑之中，在外界各种喧嚣的声浪之中，我认为一个当代的山水画家惟有回到自己的内心，在静谧之中细心聆听自己心底响起的召唤，从而做出真正适合于自己的艺术选择；只有这样，作为一个当代山水画家才能穿越历史的、时代的种种迷障，将个人内心的神韵展现在作品之中。如此，作品的形式符号，诸如线条、墨、色等等，也便成为画家内心释放出来的一个个精灵，鲜活地游荡在作品之中。我不希望自己在'食古而不化'中死去，也不希望自己在离开家园之后迷失自己的来路；我希望自己走得比我的父辈们更远，见他们未曾见的风景，也希望在我所见到的风景之中，风会送来他们赞许的笑声。"

雅梅的画，给人一种隔世的感觉，一种不入时尚的孤独意识，同现实的世界没有直接的关系，同过去的时代和艺术也不大相同。这是一种游离常规氛围的等待。她等待着什么呢？如果等待孤独，她就不需要等待；如果等待合群，她就不需要用这种形态。

雅梅的父亲朱振庚，是一位充满坎坷的杰出画家。由于为人直率，不善于自我保护，在社会关系的竞争中进退失据，从中央美院研究生班毕业后，先在北京流浪，后到徐州任职，再迁

福州，最后迁居武汉，近20年的时间怀才不遇。年幼的雅梅，在这种不断的迁徙中无法建立固定的社交圈，始终生长在小家庭中的"盆景"之中。

雅梅从小随父画画，出手不凡。高中毕业后报考浙江美院国画系，负责招生的教师看了她的画，十分惊讶，对雅梅的父亲说，她的画富有个性，已经画得相当不错，如果用学院派的方法进行改造，将会变得不伦不类。雅梅于是只能重新缩回家中。

将雅梅作品中的孤独、冷清、寂寞、无奈的随意和随意的自适等状况，同她和她的家庭际遇联系在一起，我们似乎可以发现两者之间的因果关系。

不过从整个文化氛围来看，雅梅仍然不失为幸运的一代。她能够自由地表达她的憧憬，她的孤独，她的趣味。如果早生20年，情况将大不一样。她的这种不上彩的画，在她出生时的文化大革命期间，将被指控为阴暗与反动的封建主义黑画；她表现内心世界，将被批判为小资产阶级情调；她游离于现实的绘画境界，将被抨击为不食人间烟火、为艺术而艺术的颓废倾向；她特别推崇的倪云林，将被诅咒为腐朽没落的地主阶级的代表。她会被不断地受到

谴责和攻击，会被勒令停笔。值得庆幸的是，这些噩梦，雅梅只能从她父亲的回忆中像听笑话一样加以感受。她继承了父亲对艺术的执着梦想，她生活在一个可以做白日梦的时代，她完全有理由比她的父亲走得更远，画得更加坦然和纯粹。

朱雅梅
《老房子系列》
1999 年

雅梅

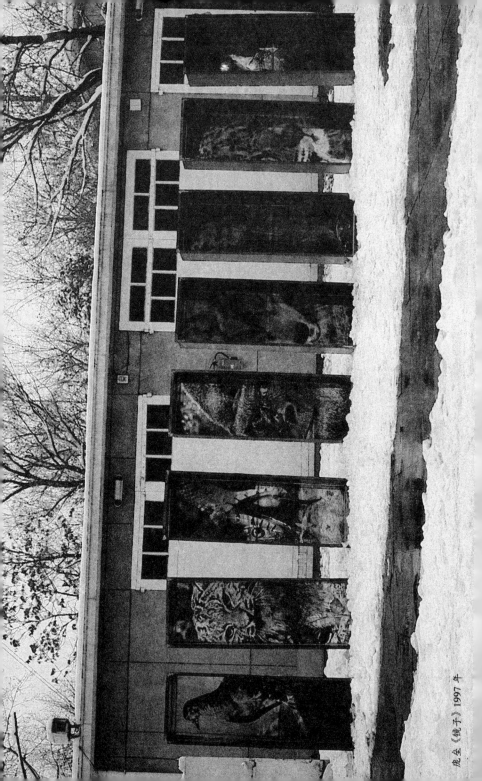

庞全《镜子》1997 年

庞垒
——庞垒的环保艺术

《盆景》

庞垒的装置《盆景》,女性化兼中国味。

什么是中国味?中国味首先是中国人曾经长期推崇过的艺术品位或趣味。比如盆景艺术在中国就源远流长,从宋代起日益发达。盆景多用奇石做山,也叫盆山。经常是一盆三峰,像中国园林中的一池三岛。哪三岛?蓬莱、方丈、瀛州。这是中国人向往的三座海上仙山。三仙山的传说,在两千多年前就开始流行。一辈子盼望当神仙的汉武帝,对三仙山特别迷恋。他在任期间的皇家园林,就采用过一池三山的格局。后来道教将这些莫须有的仙山,划归到自己的仙境之中,打破了帝王的垄断权。唐朝和宋朝的国家宗教都是道教,两朝都城中的园林,都采用过一池三山的模式。这种传统,一直

沿袭到清代。

盆景也可以植树，多用松柏，这可能同王安石的《字说》有关。王安石的这部失传的文字学著作，常常望文生义地解读汉字。他解释松字，称为"公木"，也就是树中的公爵，而柏树就是树中的伯爵。他身为"国务院总理"，当时无人反驳，以讹传讹，成为定论。松柏在此后的近一千年之间，俨然是树木中的世袭贵族，成了高雅的化身。

盆山无直树。盆景中的松柏，都是专门物色的先天不足的奇形怪状长不大的劣种。种植盆景的人就像对死牢中的囚犯施加酷刑一样，将它们的怪异和变态形状推向极端。这种残害生物天性的行为变成人类的一种雅事，变成一种普遍的趣味，是非常值得研究的课题。盆山中的石头，也同

它们是一路货色，绝无方正刚硬的形质，都是那么病态、委琐、残废、怪诞。

盆景的体量，一律的小巧玲珑。小巧玲珑是中国艺术的一贯作风。比如中国艺术的首席代表是玉器，差不多都能佩戴；次席代表是丝绸工艺，能随身穿戴。后来，中国的建筑、家具、器皿，也都崇尚小巧玲珑。这种趣味连人的体形也不例外。中国的美女，务必是小腰、秀颈、细骨、平胸、樱桃小嘴、纤纤玉手、三寸金莲。

盆景试图告诉我们什么呢？盆景如果用来象征自然，那么它们却是活生生的自然的天敌，是自然的天敌的标本。环形的钢板和垂直的铁丝，作为工业文明的产物，当它们同盆景并置在一起时，便强化着非自然的人工味。在现代建筑学中，钢铁的可塑性使它在建筑师的眼中具有女性化的特征，同宁折不弯的古典建筑中的石材相反。因而两者的并置，没有形成视觉上的冲突而是一种内涵上的晦涩。这是不是想暗示人类在保护环境和保护自己的选择中的复杂心态？

庞全
《盆景》
2000 年

《镜子》

《镜子 I》作于 1996 年。这是庞垒的第一件装置类作品,展出于中央美院陈列室。这个装置做得很理性而且考究,老师因为他出格而认为乱七八糟。《镜子 II》作于 1997 年,同《镜子 I》一样,人们在观看镜子中的鸟兽图像时,人与动物立即汇入一个镜面,形成一种彼此依存的关系。这种彼此依存的关系,在中国古代是受到礼仪的认可的。《吕氏春秋》就指出春季动物繁殖时期,全国禁止捕鱼和打猎。不过这种

庞垒
《镜子 I》
1999 年

禁令从来都不是畅通无阻的，越是战乱时期，越是人烟稠密的地区，越是贫困落后的地区，越是没有约束力。比如汉代末年，天下大乱，中原一带，树木枯死，鸟兽绝迹，白骨遍野，千里无鸡鸣，连杀人如麻的曹操都感到震惊和悲哀。可知人类的破坏力远远大于豺狼虎豹的杀伤力。面对庞垒的镜子，镜中的人与鸟兽就成为人类自我剖析的一幅图画。这幅图画作为一个哑谜，它可以形成种种相反相关的谜底：诺亚方舟、驯兽师、衣冠禽兽，等等。

对动物的保护，在古代猎杀活动中，也遵循着代代相传的惯例。国家级的打猎，古代属于军事演习，一年四次，总称田猎。隋炀帝杀人不眨眼，在田猎中射杀禽兽，却非常规矩。大业三年的冬天，隋炀帝在拔延山周围二百里内树立标志，率军一万人，马五千匹，分六轮围猎野生禽兽，皇帝先射，王公继射，诸将再射，三军补射，少数民族代表后射，老百姓收场。事先规定，兽群一窝蜂地逃命时，不准杀尽，不准射头，逃出围猎区的不准追杀。唐高祖李渊即位第五年的冬天，率众在华清池一带打猎，收兵时问身边的大臣："今天大家愉不愉快？"苏代长说："陛下游玩打猎，无视国家大事，不过还不到一百天（夏朝帝王田猎一百天，丢掉了帝

位），还没有快乐到极点！"李渊脸色大变，过了一会才笑着说："你狂劲发了？"代长说："为自己着想是狂妄；为国家着想是忠诚。"此后李渊到死都不再田猎。唐代鸟兽画勃兴，成为中国动物绘画的一个高峰期，苏代长功不可没。

庞垒的镜子装置，在提醒人们保护动物的同时，也是对人类自我保护的提示，否则滥杀生灵或破坏生态环境而造成动物濒危直至绝种的结局，也将是人类的结局。

《漂流瓶》

庞垒的漂流瓶用可口可乐瓶制作。里面有一封环保信和贴有邮票的回寄信封，分别投放在北京地区的河流湖泊中，作者期待有人响应，结果杳无音讯。在国人胆敢提着脑袋挖祖坟，胆敢铤而走险抢银行的今天，如果当初这瓶子做得硕大无比，炫人眼目，瓶内告示回信者可得重奖，庞垒将会迎来争先恐后地领奖的火热场面。漂流瓶的用意在于提倡环保，而漂流瓶本身却是对环境的挑衅，只有北京地区的破烂王才会欢呼更多的漂流瓶出现。

庞垒的作品不多，他说他不是特别勤奋的艺术家。原因是什么不得而知，但我认为对艺术创作不勤奋者应该大加鼓励，以免粗制滥造的艺术品对环境造成危害。在画家数以十万计

庞垒
《漂流瓶》
1997 年

的当代中国，每天生产的艺术垃圾，如果做一下统计，肯定是惊人的。艺术家应该树立一种新的创作观：要么不做，要么做成传世杰作。

展望
《跨越 12 海里》之四
2000 年

展 望
——石头记新篇

唐朝诗人王维，被后人称为文人画的鼻祖。有一次，王维为岐王画了一块石头，画完后加以题词。有一天风雨大作，雷电交加，岐王挂画的屋子被震坏，画中的石头不翼而飞。到了唐宪宗时，朝鲜的政府官员出使长安，专门禀报了一件怪事，说是在某年某月某日，风雨大作，雷电交加，一块巨石从天而降。由于石下有王维的题词和印章，知道是中国的文物，特地予以归还。皇帝让大臣鉴定，果然是王维的手迹。于是洒鸡血和狗血加以镇压，以免它飞走。这则离奇而漏洞百出的故事，被明代文人转述之后，画石在当时蔚然成风。

一千二百多年后的 2000 年 5 月 2 日，中央美术学院雕塑家展望，将一块用不锈钢板仿制的石头，抛进中国和朝鲜半岛之间的公海。这

件不锈钢浮石，是复制的北京近郊山沟中的一块天然的石头，成形后打磨抛光，具有不规则的镜面效果。展望用它来象征一种永无休止的内外冲突——人类对自然的向往和对物质世界的迷恋。展望雇船将这枚中空的浮石投入公海，让它在海风海潮的推动下自由地漂流，美其名曰《跨越12海里》。

浮石所处的中、朝、韩、日、台等国家和地区，边防意识都是超一流的警惕，因而这个甚为可爱又可疑的浮石，它的命运很可能是被中国渔民打捞回家，槌破，卖给废品收购站，或是被海军当作特型鱼雷引爆销毁。为了防止这类事故，展望特地在浮石上用中、朝、日、英、西班牙文字镌刻了一封公开信：

亲爱的朋友：

这是一件专为在公海上展示的艺术品。

如果您有幸拾到，请把它放回到海里。

作者将在遥远的地方对您致以深深的谢意！

艺术家：展望

联系地址：中国 北京 朝阳区育慧里3号邮编100101

FAX：86 10 64925619

TEL：86 10 64925628

Email：zhanwang@iname.com

我始终对这枚浮石的漂流表示怀疑。因为非自然的材质使它对目击者具有不可抗拒的诱惑力。在浮石投放后过了 8 个月，我打电话询问浮石的下落，展望说没有消息。不过一旦有了结果，将很有可能是杀风景的，令人沮丧的。因而我认为展望采用道德的期待去呼唤目击者的合作意向，在这个利益与欲望高度膨胀的当代世界，未免有些软弱无力。如果我当初能参与展望的投放活动，我将建议雇请一位既不识字又不会哑语的聋哑水手，在投放当天的夜晚，偷偷地将浮石凿穿后沉入深海，让它永远飘浮在人们的记忆海洋中，成为一个永远没有下落的艺术悬案。由此我推测王维飞石的故事，可能确有其事，只是石头不是飞走的，而是小偷在雷雨之夜，打破墙壁偷走的，并将事先装裱的空轴加以掉包。这是中国古代政坛和艺坛经常采用的一种处事勾当。这类做法如果不伤害任何人，就会化腐朽为神奇。

在《跨越 12 海里》的前一年，展望曾在深圳华侨城中的人工湖中投放过一枚不锈钢浮石；前两年，展望在北京故宫太庙内悬挂过一枚浮石。在 1996 年前后，他复制过多枚太湖石，放置在北京各处的公共场所之中。这些作品在形态上同北京的文脉吻合，而崭新的不锈

钢材质又同钢骨和玻璃构成的现代建筑相呼应。

石头和假山石，在中国文化中有着特殊的地位。据两千多年前的文献推测，在远古之时，华夏大地曾发生过一场地震，一座用于祭祀天地的宫殿被震裂。四面的基础崩溃，宫中地板和天花板开裂。那天花板就是帝宫中的藻井，上面镶嵌着五色玉石。当时，一位名叫女娲的母神，采集五色石修补藻井。后来，曹雪芹不知依据何典，说是女娲补天，在大荒山无稽崖炼石 36501 块，剩下的一块石材，弃置在青埂峰下，成为《红楼梦》男主角贾宝玉的前身。贾宝玉者，假宝玉也。再后来，《走出冷宫的雅艺术》的作者彭德，根据两千多年来的多种文献考证，认为被女娲

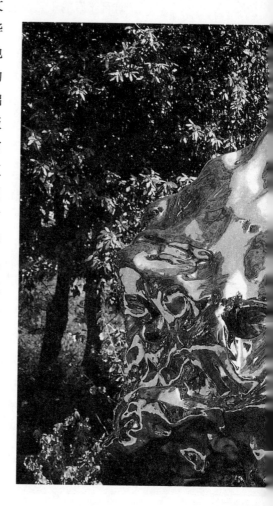

弃置的那块石头，在中国的政治舞台上，曾经上演过一部长达一千六百多年的连续剧，可歌可泣。

展望
《假山石系列》
2000 年

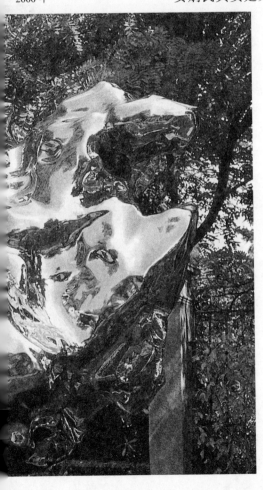

女娲氏其实是开采和琢磨玉石的专业户，技术代代相传。女娲的一位传人，名叫卞和，将补天剩下的那块石材，两次献给楚王，都被玉工判定为石头，以欺君之罪，先后被砍断双脚。公元前689 年，楚文王即位，卞和怀抱玉璞在荆山下痛哭。楚文王指派工匠解剖，果然琢出一块宝玉，于是被命名为和氏之璧，简称和氏璧、和璧、卞氏璧，确切称呼应该是卞氏玉。公元前 3 世纪，楚国同赵国通婚，和氏璧以聘礼的身份传入赵国。秦王得知后，表示愿意用 15 座城交换这块宝玉，被赵国拒绝，并演出了一段完

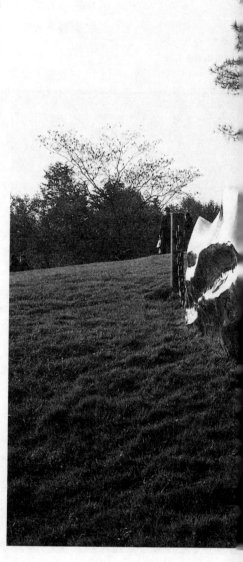

璧归赵的故事。因为价值连城，别名连城璧。秦始皇灭赵，得和氏璧，改琢为传国玺。印面刻着八个篆字："受命于天，既寿永昌"。刘邦打败秦军，秦二世携传国玺向刘邦投降。西汉末年，王莽派人进入后宫，强迫太后交出传国玺。太后大怒而砸玉，玺的局部受损。东汉末年，落入孙坚之手，转归曹操。南北朝时辗转流传，被唐太宗收入囊中。最后一位传承者是五代后唐的末代皇帝李从珂。公元 936 年，后唐灭亡，李从珂怀揣宝玉，登玄武楼自焚，从此传国玺下落不明。和氏璧经手的帝王累计一百余位，历时一千六百多年。和氏璧在宋代失踪后，汉字中随即出现了一个新字：国。"囗"表示城邦或京城，"玉"表示传国玺。从宋太祖到清世祖，历朝历代的皇帝都希望找到这块宝玉。乾隆皇帝上台

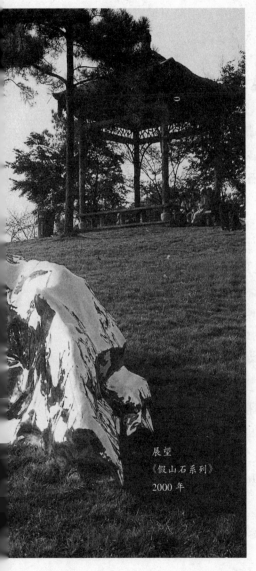

展望
《假山石系列》
2000 年

后，发现宫中的 25 块玉玺中，居然有一块号称传国玺的玉印，当即指斥是伪造的水货。过了十几年，曹雪芹的《红楼梦》问世。在北京郊外有一处清代的民居，据称是曹雪芹的故居。展望浮石的母本的出处，就在曹雪芹故居一带。

没有参与补天的其他特殊石头，以太湖石、灵璧石最为有名。它们在中国园林艺术和陈设艺术中始终扮演着重要的角色。1117 年，笃信道教的宋徽宗在东京宫城外东北处筑山，模拟杭州凤凰山，取名万岁山，修成后改为艮岳。艮岳是仿五岳名称而有别于五岳的人造山岳。神道上列置的巨型假山石，分太湖石和灵璧石两

大类，主要在江浙一带搜罗，集中后用船只沿运河运抵开封。最大的一块太湖石高达 12 米，用巨舰运载，负责运输的船工数千人，沿途拆水门、断桥梁、破城墙。抵达开封后，宋徽宗命名为神运昭功石。北宋灭亡，艮岳中的假山石，一部分运往北京，北海琼华岛上的太湖石便是艮岳遗石，一部分散落到各地的私人园林之中。展望的不锈钢仿太湖石的母本，出处不详。

展望表示，在中国人习惯于把真假山石称做假山石的基础上，他用制造假"假山石"的否定之否定的办法，达到制造真"假山石"的目的，从而挽救这一审美传统，也为适应在后工业社会中，重新寻找工业文明与自然文明的结合点的需求。他声称他的方法是将传统的审美精神物质化。他用现代的不锈钢材取代传统的山石本身，通过直接在石头上分块敲拓，拷贝出石头的天然肌理，然后焊接成一体，抛光成镜面效果，使不锈钢板沿着自然石材的起伏呈现光彩，在不同的时间呈现不同的颜色，并以自然的形状反射周围的事物。

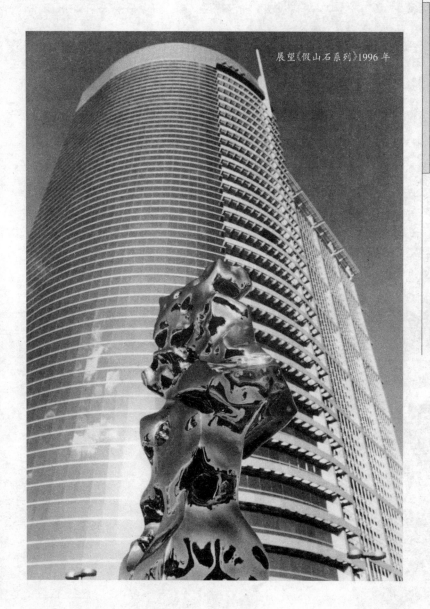

展望《假山石系列》1996年

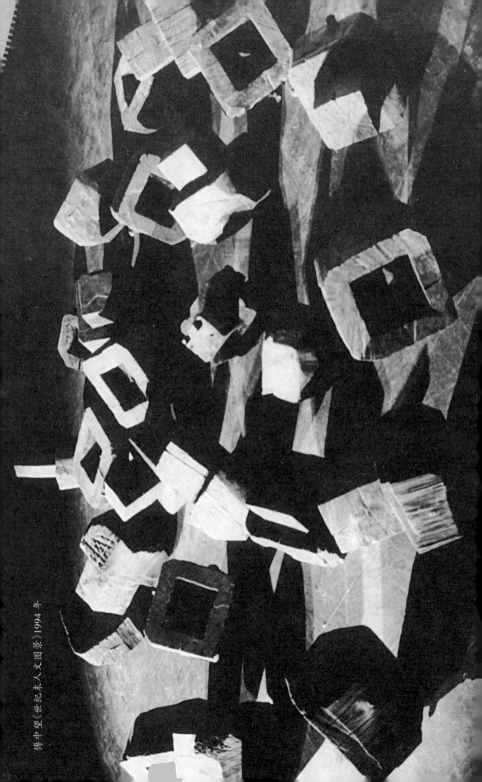

傅中望《世纪末人文图景》1994年

傅中望

——傅中望的榫卯结构

从《操纵器》说起

傅中望原本不在本书的候选之列。春节聚会时，我说他的《操纵器》中的男根太直观，不斯文，不高雅。傅中望反驳说："断臂的维纳斯刚出现在中国时，好多人都骂它有伤风化；后来时间长了，看习惯了，就变雅了。《操纵器》中的男根，看习惯了，也会变雅。"

这话有一定的道理。男根女阴，在当代中国有着法律上的专利权和专利制度，是不能公诸于众的东西。不过在古代中国，情况就很不一样。比如剑川石窟中，有一个巨大的女阴造像，它是信男善女们祈子的地方，神圣而庄严。男根的造型就更加常见。在田野考古中，各地都出土过新石器时代以来的石祖、陶祖、铜祖造型。祖就是男根雄起的状态，它是中国古

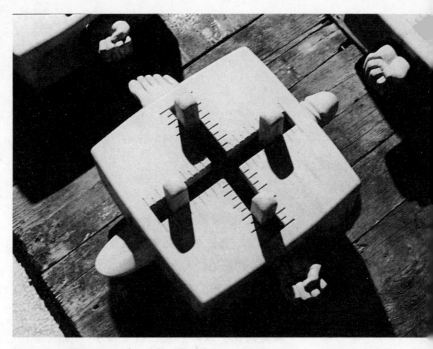

傅中望
《操纵器》
1995 年

代祖先崇拜的标志。后来，祖演变成各种带有象征性的造型，如玉器中的圭，祖形。贵族男子求婚，送给女方的信物就是圭。有圭的少女，叫做娃，淑女的别名，引申为美女。少女的卧室，名叫闺房，房主通称闺女，表示名花有主。古代祭祀祖宗的牌位，叫做主，家庭和朝廷具有统治权的男子，名叫主人。武则天自称皇帝，政绩不俗，却被人骂了一千多年。由于她无根无主，被讥之为母鸡打鸣。帝王家庙中的"主"，有一

个亞字形的器座，正中是男根雄起的造型。主的放大就是柱，变异是表，再变为华表。圭的放大是碑，包括墓碑和纪念碑。无碑、无表、无柱、无主、无圭，就是无后，也就是断子绝孙。古人声称：不孝有三，无后为大。可见男根雄起的紧要。仅管如此，男根崇拜毕竟只是人类蒙昧时期的产物。随着克隆技术的迅猛发展，这种风俗将可能在一二百年之内冰消瓦解。

傅中望的《操纵器》，一式四座。每座的形制、体量、材料相同，正方六面体，每面有圆形卯眼，分别藏有手、脚、舌、根。通过上部的四个楔子操纵，可伸可缩。操纵槽有刻度表。《操纵器》作为本体的含义，可作如下理解——手：该出手时就出手，不该出手时就袖手，袖手就是将手缩在袖筒中。脚：有所为时就伸展，有所不为时就收缩。舌：言论自由，适可而止。根：君子好色而不淫，淫指放纵与过度，或指犯规。《操纵器》作为客体时，它就成了任人摆布的象征，成了操纵个人和群体的规则或习惯的象征。

发现榫卯

傅中望出身于一个木匠的家庭，祖父是一位在当地颇有名气的民间建筑师。他从小就在祖父的熏陶之下，对木工活有着浓厚的兴趣。砍木头、锯木头、凿木头，常常使他入迷。他从

中央工艺美院毕业后，曾在湖北省博物馆工作过很长一段时间，从事过楚国墓葬出土文物的修复工作。当时，每年都有几十座上百座楚国墓葬被发掘出土。在这些公元前6世纪至前3世纪的墓葬中，棺椁、木俑、器座、苓床、几案、神器等大都带有榫卯结构。傅中望对上述器物的结点有着浓厚的兴趣，他认定用榫卯组成的结点是比外形更重要的东西。正是这些功能相同而形态不同的结点，为作者将各种材料和部件构成不同的形态提供着各种可能。

榫卯结构是中国传统建筑、工艺以至雕塑的构成方式。其中，凸出的构件叫榫，凹进的构件叫卯；榫方则卯方，榫圆则卯圆；榫卯穿插吻合，两者便形成一个整体。榫卯结构是桌椅、床榻、箱柜、屏风、车轿、器座、屋架、门窗、带座石碑、华表、棺椁、拼接俑等造型物的基本构造方式。榫卯形式作为通俗的中国文化元素，它不仅同中国工艺史和建筑史有关，而且也同中国思想史有关。

在浙江河姆渡文化遗址中，出土了大批建筑遗迹中的木质榫卯结构，时间在七千年前。后来出现的八卦爻象，就带有明显的榫卯意味，阳爻如榫，阴爻如卯。儒家和道家推崇的阴阳哲学，同榫卯结构有着对应关系。儒家的阴

傅中望
《天柱》
1994 年

阳哲学以阳为本，与之对应的词语有乾坤、日月、君臣、男女等，属阳的都在前面。道家的阴阳哲学以阴为本，与之对应的词语有阴阳、水火、鬼神、雌雄等，属阳的都在后面。阴阳二元对立而统一的哲学模式，支配着有史可考的数千年中国社会生活模式。

傅中望将榫卯结点作为特殊的艺术方式，同自己的艺术联系在一起。他认为他用榫卯结点制作的作品，是一种表现关系的艺术。

捏合的世界

从 1994 年起，傅中望开始将他对生命、世

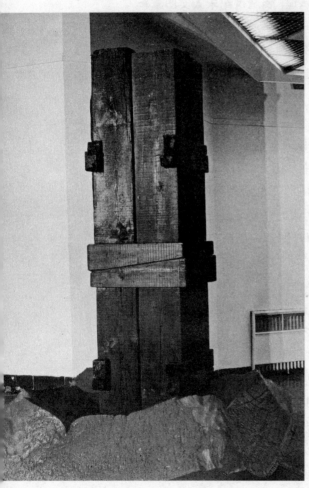

界与现实的思考，楔进他的榫卯装置之中。他将榫与卯之间的分离、联接与穿插，同天人关系、人际关系、文化关系等现实世界联系起来，代表作有《天柱》、《地门》、《世纪末人文图景》以及《操纵器》等。

《天柱》具有多义性。由榫卯组成的方柱，可以抽象地象征帝王、男性或强权；天柱下面的海绵体，既可视为被蹂躏的对象，也可视为动摇天柱的力量。两者组合后，形成相互消解的视觉效果。《地门》的直观感觉是一个揭开的古墓，一个埋藏着中国历史的古墓。24 个门栓给人以地狱之门的印象，也给人以集体下葬的联想。《地门》下埋藏的究竟是历史还是现实，是物质财富还是精神财富，是绝望还是希望，不得而知。《世纪末人文图景》由一堆同构而紊乱的榫卯部件铺排而成，或是象征人文精神的失落，或是文化模式的对抗，或是人际关系的隔膜，或者兼而有之。它揭示出 20 世纪末期人文景观中紊乱无序的状态。

傅中望的雕塑具有解释上的弹性或不确定的一面：人们可以用结构主义去框定榫卯结构，但是榫卯符号所蕴含的结构思想同西方结构主义不仅大相径庭，而且当作者将榫卯结构

从具体的榫卯部件中剥离出来时，已经带有消解结构（使用功能）的意味。人们也可以用解构主义去审视榫卯结构系列，但是使这些作品成为"系列"的主要脉络却顽强地体现出一以贯之的中国逻辑。

20世纪中国雕塑的主流是西方化。傅中望采用中国传统的榫卯结构创作的雕塑和雕塑化装置，同主流艺术分庭抗礼而又能超越传统，成为本世纪中国雕塑界值得特别关注的对象。随着傅中望的榫卯结构引起广泛关注，利用榫卯形式的中国雕塑家正在增多。这个形式并不具有专利权，发展的空间也很大，关键在于谁做得更好。如果它变成傅氏专利，只会走向僵化。有一批人利用它，就会出现不同的火花。傅中望的一些榫卯小品，造型和结构太规矩，太对称，打磨抛光又太经意和程式化，失之于小巧或刻板。这无疑是在工艺美院养成的习惯。而另一些作品，特别是大件作品，稍嫌简率粗糙，或者稍嫌牵强。如《异物连接体Ⅰ》和《异物连接体Ⅱ》，被强制性连接的对象之间缺乏视觉上或内涵上的过渡因素，由此我认为他还需要创作一两件耐久而又经得起挑剔的力作。

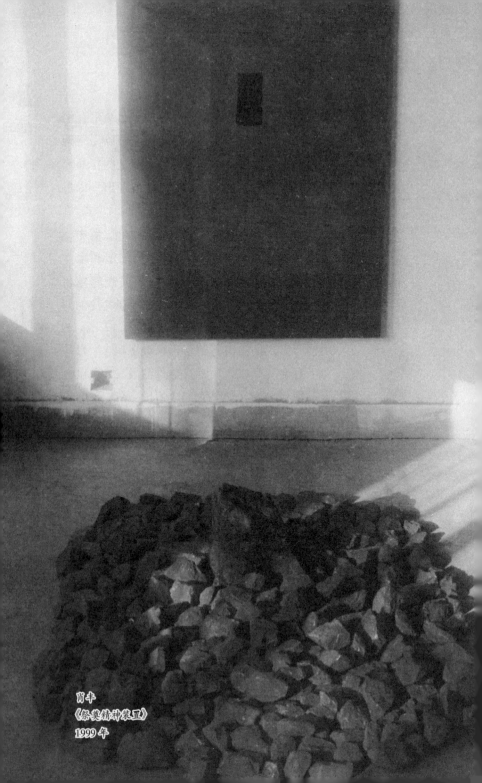

肖丰
《祭奠精神装置》
1999 年

肖丰
——肖丰的精神冰塔

（一）

肖丰的作品有着浓厚的文化意味。以致他给女儿取名，也用了一个特殊的名词：般若。般若是个佛教术语，读音是波若，意译是智慧。它在佛经文献中有两种解释，一指一切智慧的总和，一指凡人不可掌握的最高层次的智慧，通常指的是后一种。

15 年前，肖丰的系列作品《风化的焦虑》，内容焦虑而作风宁静。15 年来，他从油画转事水彩、水墨、综合材料、装置，风格隔一两年就有显著变化。变了一圈，似乎又回到了起点：单纯、雅致、抒情、冷峻。我喜欢这一头一尾，而对他的十年九变却不敢恭维。

善变是湖北佬的传统特征。在古代，湖北佬属于南蛮，南蛮的"蠻"和变化的"變"，都有

共同的字根。这字根的意思就是在语言上转圈圈，北方人称之为弯弯绕。变化太多就容易失之于表演。美术有某种表演的成份，但美术家是不是可以同演员一样随意变换角色，是迄今为止没有被讨论和研究的一个课题。自由地变换角色，对于个人追新好奇的天性而言，是自然的和惬意的，但对于画坛而言，可能正好相反，因为它助长了创作中的短期行为。

从纯商业的角度考察，不断地变换角色的

肖丰
《精神的隐退》(之一)
2000 年

画家很少有成功的先例。在画廊和经纪人看来，不断地变化意味着投资人需要进行不断地重新包装。对于收藏家，不断的变化意味着画家的早期作品可能会贬值。对于评论家，不断的变化很容易使他们怀疑艺术家没有耐心或缺乏自信而随波逐流。对于观众，不断的变化如果没有新意，就无异于在轮盘赌上不断地变换押赌的位置；而即便有新意，这种新意很容易流于 NBA 球星罗德曼的即兴表演。罗德曼在每场球赛中都变换一种发型，或在面部加料，如耳环、鼻环、文身之类，打球的风格、技巧、水平不仅不变，反而日益凝固和老化。同样，一个新的点子和新的构思，是任何人都不难想到的，但要变成一个独一无二的美术作品，就需要在这个点子上投入超出常人的感受、知识和思考，投入更多的相关的涵养。从这个思路看，肖丰的多次变化，固然有其变化的因缘及其合理性，但却并不成熟，也不很成功，即没有推出被广泛认可的、经得起推敲和传颂的杰作。

随着一元化展览、发表与出版体制的转变，现在的画坛同梵高时代的画坛已经有了根本的变化。在任何人都可以开办个展、出版画册的今天，画坛正在迎接一个很难埋没美术天

才和美术杰作的时代。随着艺术策展人的蜂起，有名气的美术家都面临着越来越多的参展邀请，应付式的创作正在成为画坛笑柄。一些缺乏耐性的艺术家，担心被画坛遗忘，像赶场一样，硬性地从一个展览会奔到另一个展览会，甚至为了迎合展览的主题而临时改变自己的画风。很多有名气的美术家，到了有所不为的时候了；而即便是无名美术家，也应该确立有所不为才能有所作为的创作观。在艺术家泛滥成灾的当今世界，互相之间的高下不在于参加了某个或所有有影响的展事，不在于拿了一个什么奖项，而是在于在一场漫长的、全面的马拉松式的艺术竞赛中的总体表现。只有树立这种长远的创作观，才会出现一些划时代的人物。这些题外的议论，借评论肖丰来提请画坛注意。

（二）

2000 年盛夏，肖丰用冰块制作了一座不大不小的冰塔。这是一座中式佛塔，四面三层。中式佛塔的层数通常为奇数，现存于世的有一、三、五、七、九、十一、十三层等款式，以七层为多。佛塔在它的本土呈另外的形态，汉末传入中国后便起了变化。

肖丰在冰塔中放置了一些线装版本的中

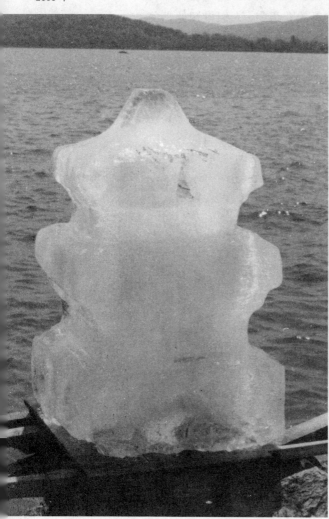

肖丰
《精神的隐退》
2000 年

国古籍的残片，用来象征传统文化与中国人文精神。他将这座冰塔放在武汉东湖的一个石岛上，在烈日的暴晒下，冰塔慢慢地融化，冰水流进湖中。这是一个被污染了的大湖。肖丰守候在冰塔旁边，看着他的作品的轮廓按照预计的效果逐渐地变得模糊、抽象直到消失，只剩下一些线装书的残片。

在整个过程中，围观的群众越来越多，有欣赏者、好奇者、

好事者、莫名其妙者和若有所悟者。肖丰不断地同他们进行交谈，回答各种有趣的和没趣的提问。肖丰在记者的介绍中，人们得知他是美术系的教授。肖丰一表人才，穿着入时，谈吐文雅，应对如流，观众不会怀疑他是精神病患者。而对装置艺术有所了解的大众传媒的记者，很快就领会到作品只是对商业社会中人的精神匮乏和空虚的揭示，是对人文精神丧失的追悼，是对传统文化冰消瓦解的思考。

作为精神的象征，佛塔能否代表中国文化或人文精神，是值得商榷的。佛塔是佛陀的埋骨之所，是佛陀的肉身焚化后进入更高境界时的寓所。在印度佛教中，佛塔的造型远远不如视死如生的中国人搞得如此高大显赫。在一些中国砖塔的内壁或木塔的顶部，往往藏有佛教经典著作的线装本。不过最具有智慧和中国特色的佛教禅宗，对经书、佛像以至寺庙、宝塔、法器等等都是排斥的。同更具有中国味的华表和碑碣等立体标志相比，佛塔在精神上更多的属于舶来品，或中外文化融合的象征。如果肖丰的装置只针对中国人，就不如采用碑碣或华表；如果要打破国界，唤起更多人的关注，似乎可以做成一组装置，将阿富汗立佛"苏苏"、雅典神殿中的多里安式廊柱、埃及新王国时期的

肖丰
《空间·斜影》
1999 年

方尖碑和英国斯通亨奇环状列石之类的标志性造型，同佛塔并置，视觉内涵可能更具有穿透力。

对肖丰作品的挑剔，是任何一位对装置艺术有兴趣并关注人文精神、文化传统的文人，都有可能会产生的一种参考式的艺术期待。只有满足了各式各样的人物挑剔的眼光，一件作品才有可能永垂不朽。这几乎是不可能的，但却曾是众多先行者们梦寐以求并身体力行的境界。

白明《过程——形式与状态》1999 年

白 明

—白明的现代陶艺

有一次我见到一位考古界的人士，听他说在撰写某个发掘报告。我很惊讶：还在写那些破陶片？都快一年了，还没有完成？他说："考古界有个不成文的规矩，如果某人的报告在一年半载就写完了，表明他功夫不到家，要么是深入不下去，要么是敷衍了事。搞考古要坐得住，要有定力。"他的这番话给我留下了深刻印象，我不断地将他的观点传达给美术界的熟人。在令人眼花缭乱的美术界，定力特别重要。

白明出名不能说太早，但涉足面却很宽。你看一看他的简历，就会感觉他的资历年龄比他的生理年龄大了 10 岁。他的作品发表多，艺术活动出场多。很多人都羡慕这种到处受宠的经历，我却不以为然。在人们急于成名的当代世界，应该推崇大器晚成，应该鼓励从一而

终。有人讲欧美青年的经历，是不断更换名牌
小车的经历，时过境迁，除了一辆仍会过时的
新车之外，一无所有。不幸的是，追求这种表面
显赫的经历，正是当代中国画家的人生梦。需

白明
《异域》
1997 年

要向年轻读者说明的是，我推介白明，是看中了他那格调雅致的作品，而不是他的少年得志的经历，更不是既画油画又弄陶艺的做法。中国有一个鼹鼠五技的寓言，说的是鼹鼠会跑，会游，会飞，会爬树，会钻洞，可惜跑不快，游不远，飞不高，爬不快，钻不深。我想顺便提醒众多试图在每个展览或多个领域出人头地的艺术家：小心变成鼹鼠。

白明既画油画，又弄陶艺。他的陶艺分两类，一类是有传统意味、有实用价值的器皿，可以盛水、装笔、插花，类似于日本和台湾的陶艺作风；一类是有现代意味而无实用价值的作品。白明的艺术，油画不如陶艺，实用陶艺不如现代陶艺。他的现代陶艺，宁静秀雅、清纯可爱，充满着发展潜力，只是还没有达到令人拍案叫绝的境界。白明的作品，风格优雅，优雅的艺术需要长期的修炼。

白明的陶艺，造型简洁明快，不用附饰，不啰嗦，纹饰的处理很经意，但总是力求不经意的效果。白明的陶艺，如果刻意地挑缺点，就是造型一律完整、对称、均衡、平稳，以致我总想将某些器皿的盖扔掉，将没有盖的器皿打裂，让它们不要过分的完美，过分完美的东西很容易使人联想到涂脂抹粉之类的化妆行为。

同他的青花、五彩实用陶艺太完整、太平稳相比，他的现代陶艺就显得纯朴，让人看了为之一爽。那些类似于用田野考古采集的破碎陶片修补而成的器物，那些类似于在窑中烧造变形的作品，似乎带有历史的沧桑感，同时显示出白璧微瑕的自然之美。

白明的陶艺，其实都是瓷器。瓷字始于汉代，作为会意字，瓷即次瓦，瓦是陶的别名，次瓦就是次陶，也就是水货陶器，最乐观的解释也不过是陶的另类。古人议论瓷器，都不称瓷而称陶，如《陶说》就是瓷说，《景德镇陶录》其实是瓷录。以陶代瓷，表明陶是正宗，瓷是变种。

中国古代无陶艺一词，但对陶瓷的艺术追求，却贯穿着整个陶瓷史。迄今在中国发现的最早的陶器，出土于江西省万年县吊桶环遗址和仙人洞遗址，地点离白明家乡只有几十公里。吊桶环陶片距今一万年左右；仙人洞陶片距今八千多年，器表都有绳纹，绳纹上多刻划不规则的格纹，其中有的陶片的绳纹上涂有红色，可见老祖宗们对美的追求。

陶器在中国古代文化中曾经扮演过重要角色。古人结婚，男女双方要"共牢而食"，也就是一道吃陶罐中煨的大肉。古人祭祀祖先，正宗的器皿都是陶器。直到1370年，瓷器在中国

白明
《大汉考·龟板》之七
2000 年

已经风行了大约一千年，才开始改变地位。这一年是明代开国皇帝朱元璋称帝后的第三年，礼部官员援引周朝礼仪的规定，认为祭祀使用

瓷器符合古意；除了笾用竹器，提议别的器皿一律使用瓷器。朱元璋批准了他的提案。这一变革，使得明代瓷器工艺突飞猛进，也使得白明故乡附近的景德镇成为中国的瓷都。

景德镇彩绘瓷饮誉中外，付出过巨大的代价。早在元代，景德镇窑厂的主体就是政府直接委派官员监管的御窑，专门烧造皇宫使用的御器。御器由宫廷设计，对器形、体量、色彩和纹样都有严格的规定，烧成后百里挑一。烧造时，以精美为准则，不惜工本。由于设计者不懂陶瓷工艺技术，设计的器样往往难以烧成。比如大龙缸，高达两尺，口径三尺，本来已经难以成形，还要求底阔腹凸，结果大多烧塌。据《陶说》记载，烧龙缸时，每座窑一次只烧1～2口，每窑用柴约130担，每担为50公斤，烧9天，冷却10天后才能开窑。以致景德镇周围的山峦都变成了不毛之地。当地世传"一里窑，五里焦"的惨烈民谣。明代万历二十七年，太监潘相兼管窑务，因烧造龙缸，迫使陶工投火而死，引发景德镇的民变。明隆庆五年，太监崔敏开列的定单，包括里外鲜红的碗、盅、杯、瓶以及难烧的龙缸和方盒，共计105770套。万历十九年，宫廷要求烧造159000件，后来又追加80000件，一直烧到万历三十八年还未完工。不

过，正是帝王与权贵们的贪得无厌，成全了被
人叹为观止的明代瓷器，也使白明的陶艺有了
一个超越的对象。

　　白明的实用瓷器，细腻甜美，它们使人想
到了景德镇甜白瓷。白明的现代陶艺，尽管掺
进了北方文化的因素，但风格仍然是南方的秀
雅作风。

白明
《清凉》青花瓶
1997 年

尚扬《许多年的大风景》之二 1999 年

尚 扬
——人类灵魂的个体户

　　在尚扬的熟人中，能在他发火的时候批评他的人只有方少华，能将他的毛病在文章中公诸于众而他不会发火的人只有我。这不是因为我有什么特殊技巧，而是因为尚扬属于性情中人，一旦让你自由地评论，他就决不加以干预和终审。

　　尚扬优雅的一面是同他随和的一面联系在一起的。他不喜欢开会和穿西装，喜欢应邀讲重复的笑话和唱《走西口》。他的嗓音浑厚，擅长模拟别人的言语和声音，加上不露痕迹的夸张，编出的笑料令人宠辱皆忘。他是善于用诙谐的嘲讽或自嘲来消解大家的心理压力和打破沉闷气氛的高手。可是他画画的时候却是另一种态度。他画的大都是社会和人生的沉重和苦涩，同时又把自己动荡的内心历程带进了艺术。

无法平衡的自我

1986 年，湖北美院 15 位年轻的无名画家组成"部落·部落"群体，在中国画坛知名度已经很高的尚扬，立即加入他们的行列并赋诗一首。摘录如下：

翻遍了记忆的空白／原来正是记忆没被动过／是未来驱使着的渴望／是驱使着未来的渴望／不需要寻找／平衡，也无法／平衡自身／花落下了／果实才能落下／……／和自已一起去／叩门……／15＋1 个／突突跳动的心。

不需要寻找平衡也无法平衡的信念，正是尚扬的创作在最近的 15 年间，始终动荡不安的原因，也是他很少光顾优雅艺术的原因。

尚扬创作的动荡不安同他的坎坷经历不无关系。

尚扬在社交上有着理想主义的倾向：男人必须仁、义、礼、智、信俱全，女人还要加上美貌、贤慧、顺从。这类千年一遇的人物，连皇帝都找不到，因而尚扬在人际关系上颇多失意之处。

尚扬经不起感情上的冲突，这首先表现在家庭生活中。夫人是 70 年代的美人，身高 1.70 米，比尚扬高 1 厘米，从此她与高跟鞋绝缘。在妇女解放如火如荼的 70 年代，这类夫唱妇随的举动，对于个性很强的夫人已经富于牺

牲精神，但尚扬显然还有更多的期待。尚扬夫妇的磨合期持续了20年才变得和谐。其间经历了七千多个日日夜夜。1984年，尚扬同哲学家张志扬等十余人到女学者萌萌家作客，谈起家庭困惑，大家戚然无语，只能借酒浇愁。酒过三巡，不见尚扬、张志扬和男主人肖帆。突然卫生间内唏嘘有声，众人大呼不应，萌萌急忙爬上窗口一看，尚扬同张志扬和肖帆正在抱头哭

尚扬
《许多年的大风景》
1994年

泣，各哭各的家庭。后来尚扬总是喜欢往人烟稀少的黄土高原上跑，宁可睡地铺，宁可去吃他吃不下的饭，始终痴心不改，肯定有平衡感情的意图。

中国画坛有个很俗的传统：以官论人。李思训人称李将军，王维人称王右丞，文徵明人称文待诏，王时敏人称王奉常，唐寅的一只脚刚刚踏上当官的台阶，人们也决不含糊地称他为唐解元。尚扬官至湖北美院第一副院长，相当于古代官阶中的从五品下阶，1989 年 4 月上任，56 天后被免职。离开官场成全了他的艺术，但作为人生的一项体验，刚刚上台就下课，不能不说是一种打击。后来他犹豫再三而南下广州，便同这段经历有关。

尚扬对人的判断，显然没有他对画面的判断那么准确。他看人像看画一样注重第一印象，一旦认为可交，就不断将对方理想化，忽视双方在气质上、性情上、处世方式上的差异。我有时请他推荐我不够了解或未曾谋面的画家，他会不假思索地说出某某的名字，并总是要补上一句："这人很不错！"他说"很"字时，语重调长，仿佛同对方已经有过二百年的交往史。如果我随后去问另外一个人的看法，回答就可能不大一样。即便那人的确不错，变成了老友，也

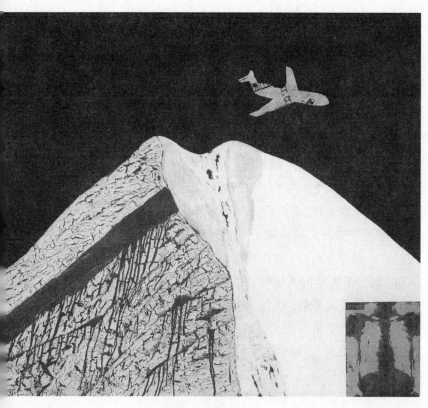

尚扬
《大风景诊断》
1995 年

会像众人面对老婆一样渐渐厌倦。友情上的纠纷同家庭纠纷一样容易伤心动气，后来他北上京城，也有不得已的成分。

尚扬性情中细腻而敏感的一面，使他容易受到暗示和诱惑。特异功能、心灵感应、飞碟、外星人等等，在他看来，宁可信其有，不可信其无。所以他的操心范围特别广阔，长期神经性

头痛,一直要吃去痛片。尚扬每次发高烧时,都产生幻觉,自己坐在星空中的球体上,周围一片漆黑,群星闪烁,老是担心自己从球体上翻落下去。这正是心理敏感的征兆。

黄土高原的诱惑

80年代以来,尚扬的创作基地在黄河两岸的秦晋高原。是执着于搞创作,还是为了摆脱城市的喧嚣,抑或是为了摆脱烦琐的家庭生活或者开不完的会议,不得而知。在他的心目中,旅行与同哥们一起睡地铺,就是愉快的同义词。他一到黄土高原,就很快喜欢上了那里的一切,特别是当地的人情味和古朴的氛围。他认为它们能使人平静,也使人怀旧和伤感。但秦晋高原既不是塔希提,更不是伊甸园,那里贫穷得令人绝望。尚扬讲起当地的生活状况,语调立即变得低沉。

1982年,尚扬来到陕北绥德郭家沟,那个地方8个月没下雨,庄稼全部干死。后来终于下了一场雨,老百姓兴高采烈,到县城请来电影放映队,杀了一头身段苗条的猪,犒劳客人和神仙。晚上在三宫殿聚会,一边敬神,一边放电影。银幕被大风吹得像巨浪起伏,老乡们硬是冒着雨,看完了两出形象飘忽的戏曲片,成为当年郭家沟惟一的文艺大事。

1983 年，尚扬来到山西河曲县赵家沟，那是黄土高原的顶部，海拔 1900 米。赵家沟是一个乡政府的所在地，山头上一个小供销社和一间房的卫生院，形成当地的商业和文化中心，总面积比西安半坡遗址还小。山坡上零零星星有些窑洞，那是老百姓的住宅。婆姨们穿着打着结的破衣服。没有蔬菜，当地人将土豆条晒干，腌成又黑又臭的咸菜，吃起来满口是沙。主食更叫人无法忍受。当地人叫酸饭，糜子用发酵发臭的米汤煮熟，闻着令人作呕。黄土高原上人的精神生活贫乏单调。有个蓄分头的小青年，腰里别一个廉价的收音机，成天开着在

尚扬
《大风景》
1994 年

赵家沟大摇大摆地走来走去，成为赵家沟姑娘心目中独一无二的白马王子。

黄土高原上最普及的艺术是民歌，都是爱情歌曲。同南方打情骂俏的作风不同，当地民歌都带着哭腔，听起来特别凄凉。高原的环境是开阔的，尚扬的心境却不舒展。尚扬用色微妙而柔和，但黄褐色的调子显得苦涩而压抑。尚扬在相当一段时间中，都没有从中发现从事优雅艺术创作的空间。尚扬4次到秦晋高原写生。1991年11月到绥德、佳县。这一次创作了他最雅的作品《大风景》。它是无官一身轻的写照。

在画《大风景》之前，即1988年底和1989年初，尚扬创作了颇有争议的《状态》系列，《状态》系列特别注重材料和制作，画面接近抽象，有很浓的游戏成分。当时，塔皮埃斯的作品曾在北京展出，尚扬非常欣赏塔皮埃斯的放松。他认为中国画家画得太累太紧，他试图将自己放松一下。他画风上的突然跳动，使圈内人都难以接受。有的熟人甚至怀疑这些作品并非出自尚扬之手。尚扬表示一个画家坚持一种画风或不断变换画风，两者是可以并存的，变来变去也是一种语言特征。有人用一种面貌表达一个完整的自我，他以分离的面貌表达一

个完整的自我。《状态》系列的放松，为他创作
《大风景》作出了心理上的铺垫。

难逃火坑

在尚扬接受美术教育和教育别人的全过
程中，中国美术的基本思路都是一种非正常的
思路，有些常识性的观点是如此的深入骨髓，
支配着整整几代人的天性。比如说油画要画得
像酱油调子才算正宗，比如说形象要画得歪歪
扭扭才算有味。每个科班出身或野路子出道的
画家，都是这样被熏陶过来的，不如此就不美，
而美不等于漂亮。所以一拿起笔，线条必须颤
颤巍巍，笔触必须毛毛糙糙，肌理必须重重叠
叠。我们这几代人的确很难想象出比这更高级
的表现形态。又加上一百年的崇洋媚外风气的
感染，西画和现当代西方美术成为至高无上的
模范。当代艺术中的粗率狂放与变异，又格外
地容易随手照搬。尚扬要想跳出这个火坑，谈
何容易！

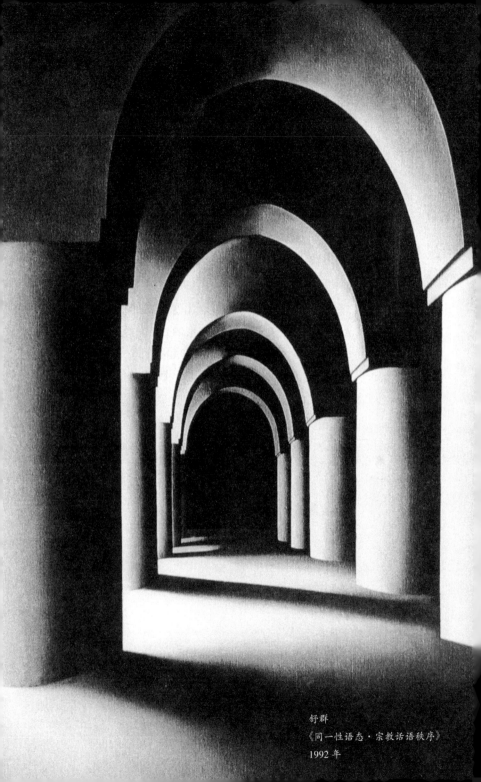

舒群
《同一性语态·宗教话语秩序》
1992 年

舒群

—— 舒群的理性绘画

引子

舒群戏称自己是文化纳粹。有好多次同我神侃，提到同他意见不合的画家和批评家，总是愤怒地抬起右臂，掌心朝下，做成刀形，向右下方用力一挥，狠狠地说：把他干掉！随后哈哈大笑，仿佛看到敌人已经倒在血泊之中。

舒群身为画家，却觊觎批评，甚至试图裁剪当代美术史。有一次，他开列了一个影响 20 世纪中国美术的十人名单，鼓动我写成一部书。我依稀记得其中有徐悲鸿、毛泽东、罗中立、谷文达、王广义、黄永砯、张晓刚、方力钧等人。舒群将他自己摆在谷文达之后，王广义之前。

舒群和王广义都是北方艺术群体的发起人，起初都推崇理性绘画。王广义后来改画政治波普而名扬海外，舒群的出场率和知名度却

每况愈下。舒群的姐姐是中国服装设计界的明星，弟弟是企业界的高手，他认为惟独自己荒废岁月，一事无成。其实舒群对自己的判断并不出格。同王广义具有现实意义的艺术相比，他的艺术有着未来学价值。他的那些冷峻的作品往展览馆一放，人们习见的作品立即显得小气和委琐。可惜他将画坛看得太纯净，太不会为人处世。一个老是指责裁判、指责足协官员和传媒的球星，市俗的结局不可能太妙，特别是在美术批评家都认定自己是画坛裁判，美术组织和美术刊物都以为能决定画家命运的今天。

—

舒群属于威廉·谢尔顿所说的"外形态型"的体型。他五短身材，瘦削，骨骼外露，棱角分明。据谢尔顿分析，外形态型的人所喜爱的绘画，具有保留、稳定和节制的特色，而不是有感受力的或生气勃勃的，青色和对称的垂直线与水平线使构图具有自我克制感而不是强烈审美或爆发性刺激感。舒群创作的一系列理性绘画，几乎为谢尔顿的理论作了一个确凿的注脚。舒群在他的作品中追求的是沉寂、冷峻、肃穆、庄重的倾向，排斥的是浮华、绚烂、柔弱、矫饰的情调。

二

克尔凯戈尔曾把人生的境界分为三个层面，即审美层面、道德层面和宗教层面。在生活的审美层面中，一个人所采取的态度是及时行乐。然而，人的快感同痛感一样，是无法持久的。当一切欲望都获得满足之后，生活就会堕入彻底的空虚和绝望中去。道德生活则把审美放在恰当的位置，既不排斥也不放纵。一个有道德的人，必须摈弃自私心理和承担社会义务，获得在审美层次上没有得到的人格。在克尔凯戈尔看来，生活在道德层面的人并没有剔除市俗的欲望；只有进入超凡的宗教层面，才能成为一个完美的人。

舒群的生活经历，使他较早地放弃或超越了审美层面和道德层面。作为一个十年动乱中"臭老九"的后代，他的记忆中留下的最强烈的印象，是抄家的惊恐与批斗的冷酷。在大学时期，他又过早地承受了一段使他过度亢奋而又痛不欲生的爱情悲剧。此后，他的遭遇每况愈下、进退失据。他痛感社会既不是美妙的乌托邦，也不是道德的裁判所。他开始变得深沉起来。在舒群看来，沉湎于审美的层面，对于具体的个人，无非是幼稚的表现；对于广泛的社会趣味，则是文明倒退的征兆。舒群憧憬的是一

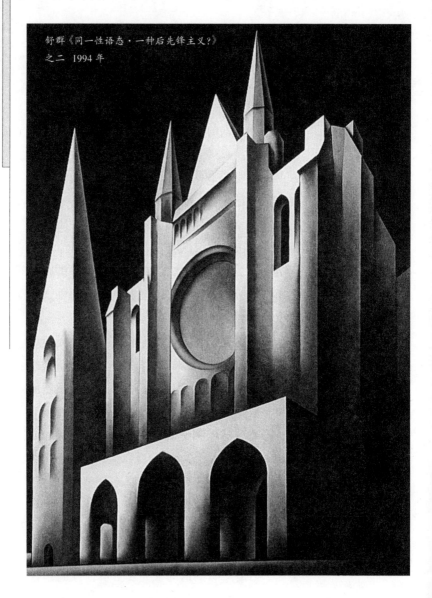

舒群《同一性语态·一种后先锋主义?》
之二 1994 年

种宗教化的境界。追求这个境界，是他心目中的绝对原则。

三

所谓绝对原则，据作者的解释，是指一个新时代到来的必然性；这个时代要求高扬理性精神。没有一部哲学著作将"理性"这个词进行过清晰透彻的解释。从古希腊的巴门尼德提出以理性作为真理的标准以来，理性和理性主义就成了充满弹性的概念。从伦理学的角度看，笛卡尔的理性主义肯定个体人的存在权利和人的自由，主张"我思故我在"；而在托玛斯·阿奎那的宗教神学理性中，则认为人们要想自觉地规范自己的行动，就需要自觉地接受人的法律和神的法律——《圣经》。人法控制人的行为，神法控制人的思想。在双重控制下的人，存在权利和自由精神只能是一句空话。从人类发展的角度看，笛卡尔主张人是世界的主人；在阿奎那的宗教理性中，上帝才是世界的主人；而在当代科学理性主义那里，由于科学"中立"的传统思想的解体，科学开始主宰世界，人被异化为失去了自我的技术化、标准化、一体化的"单面人"，科学成了统治全球的新上帝。

四

舒群推崇的是哪一家的理性？

在舒群的语汇中，使用的是崇高、博大、永恒、必然、信念、彼岸、终极、绝对这些术语。

在舒群的画面中，形象和符号不外乎十字架、基督、教堂和圣殿等等。

在舒群的文章中，涉彼岸、爱遥远、神的意志等基督教用语，成为思维形式的骨架。舒群曾经筹办的艺术杂志，名之曰《GOD（神）》。

显而易见，舒群推崇的是一种抽象而又具体的宗教理性。

五

尽管舒群建立新文明的动机的产生和时机的把握符合

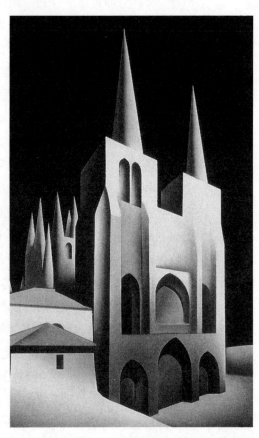

舒群《同一性语态·一种后先锋主义?》之三 1993 年

逻辑，然而遗憾的是，这新文明的内涵缺少新意。它在相当大的程度上只不过是西方早期文明的现代投影。追求绝对原则、终极价值、彼岸世界乃至崇高、永恒这些抽象信念，并没有切实地叩准我们时代的脉搏。应该说，建立多元格局，寻求瞬间的真实，关注此岸世界，解决实际问题，才是我们这个命运多蹇的民族的时代课题。

何谓永恒与绝对？

不永恒本身才是永恒的，不绝对者才是绝对的。单线索地追问绝对与永恒，不是一个错误的命题，而是一无意义的命题。

何谓崇高？

崇高属于崇高的限制者。把上帝从崇高的宝座上拉下来，把科学从凌驾人类的位置转移到

舒群
《绝对原则》
1985 年

恰如其分的地方，把理性主义的内在矛盾和限度揭示出来，这一切，在我们这个时代才是指向崇高的。

六

舒群以《绝对原则》组画作为理性绘画的代表作问世时，他的态度是虔诚的。时隔四年后的今天，当舒群推出宗旨相反的《绝对原则消解》组画时，他仍然是虔诚的。

在积重难返、变化甚微的中国文化背景之中，绝对原则仅仅持续了四年时间便自我消解，足见其原则并不具有绝对性；然而，正是这表里冲突的绝对原则，却在新潮美术凸起的 1985 年，具有举足轻重的地位。

绝对原则的可否接受性和绝对原则消解的原因与结果姑且不谈，仅从这两组作品的绘画语言来看，它们在风靡全国的理性绘画中，堪称上乘之作。在《绝对原则》中，画框的方正庄重，色彩的沉着稳健，形象的规整对称，图像符号的重叠反复，构图产生的纵深感或膨胀效果，都同其观念密切呼应并且恰到好处。在《绝对原则消解》中，作者巧妙地将《绝对原则》1 号抽取出来，作为消解的借代物，通过组画的形式，逐级削弱画面的膨胀感和纵深感，最终收缩、隐退、消解为一片朦胧的铅灰色。这单纯的

铅灰色，在整个组画中，却产生了比《绝对原则》1号更加丰富的想象空间。

七

舒群并没有兴趣对他的作品进行过多的审美分析。

在舒群的心目中，审美倾向只是一种幼稚的或病态的情调。他借用尼采的术语，指责这种情调是"末梢文化"，而一味迷恋和投身末梢文化的人，无异于没有头脑的"羊群"。

然而，对艺术的美学追求，并不属于克尔凯戈尔所不屑一顾的审美层次。克氏的审美同现代美学中的审美是两个意义不同的概念。前者指的是生活方式，后者指的是艺术感受；当然，也不是尼采所谓的"末梢文化"。其实，作为非理性主义大师，尼采与其说是哲学家，倒不如说是一位非凡的艺术家。

的确，我们面临的现实是严峻的，我们仍然处在生存危机和信仰危机的交叉点上。但是请问：中国历史和世界历史上，有哪一个时代不是严峻的和充满生存危机的？有哪一个时代的精英人物不是在信念的幻灭下终其一生？从道德上讲，一部世界史，差不多就是一部血腥的战争史、肮脏的政治史和每况愈下的人际关系史。如果说理性主义之光曾经照亮过历史进

程的话，那么艺术同样抚慰过历代有识之士寂寞、绝望的灵魂。如果取消艺术，废黜审美，将历史、现实和未来一古脑儿地交给绝对原则，交给理性主义，人类发展、人的需要的多样性，只能化为乌有。人们借助于理性，一代又一代地编织理想，而理想生活的丰富性在每一代人的现实生活中都交了白卷。理想使人类成为绝对原则的躯壳，使人成为无所作为、浑浑噩噩的清教徒，成为新老上帝的拙劣复制品，成为真正的羊群。

其实，每一代人的信念只有在他那个时代具有有效性。信念作为精神中的海市蜃楼，作为形而上学的假设，它的本性就是可望而不即。信念的立锥之地，只能是既有别于思维，又有别于日常生活的一个独特的领域——艺术。

八

舒群同一些出类拔萃的新潮画家和青年理论家一样，他们的理想不是当艺术家，而是当哲学家。

有趣的是，在哲学界，青年哲学家无不对诉诸感觉的艺术注入了空前的热情。在传统艺术和传统哲学相继解体的今天，艺术家和哲学家双双在对方的废墟上寻找超越自身的契机

甚至改换门庭,这个现象耐人寻味。

有这样一则寓言故事:一个石匠躺在石头上喘息,仰望普照世界的太阳,心想,当太阳最伟大。少顷,白云遮住太阳,石匠转而想当白云。风吹云散,石匠又倾心于风。但是不论风如何强劲,石头却纹丝不动,石匠于是想当石头。不过,石头再坚硬,也会被石匠凿开呀。石匠的结论是,还是当石匠好。

哲学不垂青见异思迁者,艺术也同样不厚爱不专注于艺术的人。理性主义的先驱者亚里士多德认为,艺术(诗歌)活动比撰写历史更富于哲学意味。理性主义的谢幕人尼采认为,构成人类最重要的形而上学活动的乃是艺术。

我认为,只有艺术的园地才是创造者的天国,才是见异思迁者的乐园。对于眷念哲学的舒群和他的眷念哲学的绘画,我愿献上陶渊明的《归去来兮》诗序:

归去来兮(回来呀)!

田园将芜(田园快要荒芜了),

胡不归(为什么不回)?

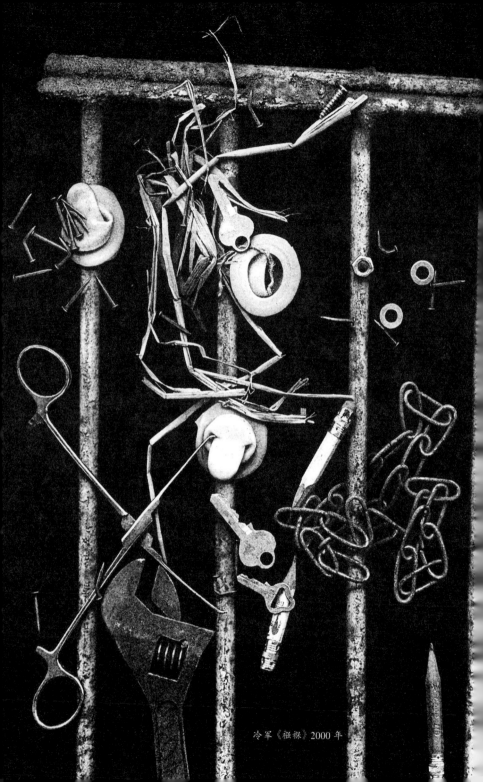

冷军《槲襟》2000 年

冷 军

——冷军的异型绘画

冷军的传世之作是他的超级写实油画《世纪风景》。三年前我曾讲，他不可能画出更有力度的作品了。他随后创作的那幅五角星，在立意和视觉效果上，就没有显著地超越《世纪风景》。冷军的视力已经近视 900 度加轻微散光；再过六年，他的视力又会自然老花。也许是意识到了这个不可抗拒的进程，冷军开始创造一种异型绘画。这种画法有可能使他最终告别超级写实油画。

1998 年秋，冷军将橡胶奶嘴、布条和手术剪刀组合在一起，通过复印机的复制技术，采用高档 A3 型复印纸，复印成一幅幅黑白图，然后用丙烯黑色将背景和暗部加以强化，用小刀刮出亮部和高光，从而形成类似于经典摄影作品的效果。由于整个画面亚光，有绒面感，比黑

白照片更具有磁性,更柔和,更耐看。

复制技术同美术史的关系非常密切。史前出现的陶冶技术,即用陶制模范复制青铜器的技术,导致了青铜艺术的出现。而雕刻技术的普及与变异,先后推动了先秦金石艺术、汉代画像砖艺术、汉唐丝绸染缬艺术和晋唐以后的版画艺术。直接采用复印机的复制技术,正在引起美术界的关注。济南高氏兄弟和长春黄岩,都曾创作过平面物象拼贴复印图像。在一切都可以复制的当代世界,冷军采用复印技术发明的这种异型绘画,也就是将小型立体装置转变为平面的刮绘作品,具有艺术史上的断代价值。

座式复印机的操作面使得被复印的对象局限于小件物体。不过小巧正是远古东方文明的外在特征。华人的远祖伏羲,是由游牧者改行为驯兽和捕鱼而定居在黄淮一带的酋长。古代游牧民族是人类最早开化的人群,四处游走, 见多识广,随身携带的都

冷军
《世纪风景》之二,油画
1995 年

冷军
《五角星》
2000 年

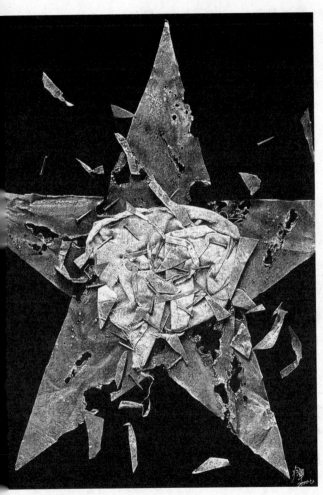

是小件物品。同埃及文明崇尚超常的神的尺度相比，受制于游牧文化的东方造型，从建筑、雕塑、书画到工艺，几乎都是采用的人的尺度。同样，冷军的异型绘画由于受复印机操作面的局限，只能复印诸如奶嘴、钉子、剪刀、大头针、勺子、钳子、扳手、锯子、链子、绳、布条、地球仪等小型物体，只能制作成小幅作品。小幅作品在视觉上的冲击力是有限的，它无法同大幅的架上绘画抗衡。它更适合于消遣和把玩，而黑白画的冷峻意味又成为把玩的障碍，从而形成特殊的视

觉韵味。

中国古代的袖珍艺术，如礼教中的玉器，祭天的璧、祭地的琮、祭东的圭、祭南的璋、祭西的琥和祭北的璜，尺度都不大。周代帝王的圭，长一尺二寸，约合23厘米，其他五种礼玉的尺度大体相当。这组小型玉器在中国古代所具有的崇高地位，首先不在于它们的造型与肌理，更不在于它们的体量，而是它们的象征性和标志性。比如圭，象征男根、东方、青春、蓝色、酸味、羶气、角音、木德、青帝、青龙、仁与剑、三与八、甲与乙等几十种对象，体量虽小而容量巨大。冷军的小幅作品，在内涵上只有在象征手法上下功夫，才有可能突破幅面的局限。

冷军的锯条用于象征纪念碑，锯条同圭的造型相当接近。圭的原型是且，状如短剑。且就是祖宗的祖字，男根的象形。从中国皇宫太庙中的祖宗牌位到平民神案上的灵牌，从埃及的方尖碑到汉唐帝王的无字碑到现代各个国家的纪念碑，都可以追溯到男根崇拜，同时都具有暴力的性质。锯条上方有一组小钉子，这些小件物体及其同主体之间不即不离的关系，冷军特别在意。冷军的五角星系列，用电焊烧熔的金属器物系列，泄气的玩具地球系列等，也

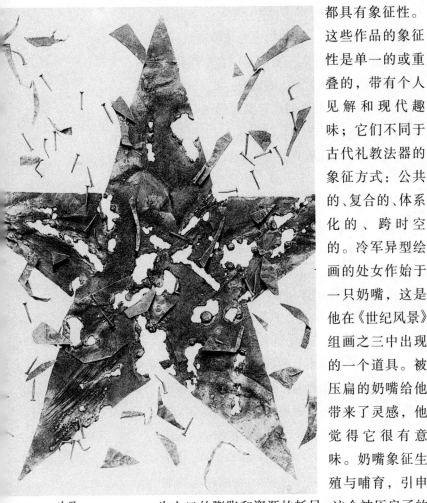

冷军
《五角星》
2000 年

都具有象征性。这些作品的象征性是单一的或重叠的，带有个人见解和现代趣味；它们不同于古代礼教法器的象征方式：公共的、复合的、体系化的、跨时空的。冷军异型绘画的处女作始于一只奶嘴，这是他在《世纪风景》组画之三中出现的一个道具。被压扁的奶嘴给他带来了灵感，他觉得它很有意味。奶嘴象征生殖与哺育，引申为人口的膨胀和资源的耗尽。这个被压扁了的女性化的道具同剪刀之类的物体组合时，又可

以派生出别的意思。由于这批作品是利用街头复印机复制而成，先期构思的成份很浓，随意的因素很少。自从冷军买了一台专门用于复印绘画的复印机之后，随意的、即兴的创造大为增加。两年来他创作异型绘画的时间十分集中，只有四五次，每次都复印一二百幅草图。开始复印时比较理性，中间阶段比较感性而富有激情，最后归于平静。

复制是同秩序和惯性联系在一起的，本性是回归过去。复制的复，在周代丧葬文献中就是招魂。同复字组成的词汇，在制度上的有复古；在政治上的有复辟；帝王活着的时候就将权力移交给一个有能力的人，被称为复旦。复、复古、复辟、复旦，都是帝王和权贵的专利。不过冷军的复制找到了打破这两种属性的方式。他复制的不是精华而是废物；不是常态而是变态。比如他的五角星系列，采用灰调子的油画颜料在玻璃板上绘制，随画随印，开始的一批轮廓分明，随后再用颜料添加，或用画刀削刮，轮廓于是一幅接一幅地变异，直至面目全非。在整个复印过程中，那些使他特别感兴趣的画面，便成为他的异型绘画作品的母本。

在商业味很浓、市民味很重的汉口，冷军向往内在的宁静。他的艺术做得还不彻底，作品含有郁闷之气。他笑着说他的那些用电焊烧成肿瘤一般的金属器物，使他感到恶心。这种恶心反证出他心灵中文雅的一面。他说艺术家的创作很容易因为冲动而越位犯规，他希望自己能画出自由而又自制的境界。

冷军
《炙球》
2000 年

本文发表于《江苏画刊》
2001 年第 4 期

季大纯
《这个女人不寻常》
2000 年

季大纯
——没有问题的头颅

　　季大纯长得很甜，一副心宽体胖的样子。古人根据人的脸型，将人分为金木水火土五类，土型的人，脸方而圆。他们的特点是爱笑。土对应的五脏是心，对应的五味是甜，对应的五色是黄。使我感到奇怪的是，这种沿传了三千年的中国类型学，季大纯居然可以作为一个实证。

　　季大纯的画，趣味健康，没有明显的病态，没有什么问题，而表达问题和呈现病态，正是20世纪中国艺术的主旋律。也许正因为如此，季大纯的艺术，既同正宗的学院艺术不大相干，又同激进的前卫艺术背道而驰，如同一位无家可归的浪子，一个被习惯势力漠视的弃儿。

　　不过季大纯的画，毕竟如同囊中之锥，渐

渐地受到视觉心理正常的中青年美术家的关注,尤其是他在参加上海双年展之后,更是众

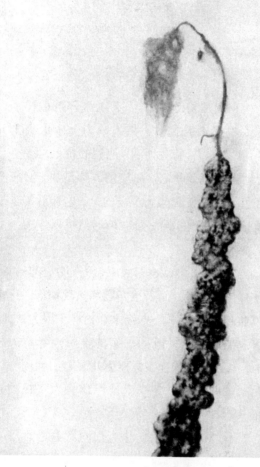

季大纯《世界真美术》1998 年

口一词地受到推崇。他在当年从美院毕业后没有被留校，也没有找到一个能接受他的单位，而是以盲流画家的身份客居北京。而今终于受到器重，可见整个中国画坛的趣味和走向，正在发生悄悄的变革。

中国美术界有一个口头禅：宁方勿圆，宁脏勿光，宁拙勿巧。这种处理画面的见解和作风，在大半个世纪充当着中国学院派的常识，被数以万计的中国画家自觉遵守，几乎如同饮食口味一样深入骨髓，变成了下意识的习惯。

季大纯画画，也下意识或有意识地把局部弄脏，用茶叶水泼，或者把画过的地方擦坏。不过他的画面，百分之九十的地方都用单色平涂，涂得很光，弄脏的部位大约只占百分之十。脏的部位大多都是画面的视觉中心，作者在这个中心部位精雕细刻。用铅笔以毫米为单位，像经营微雕一样刻画形象，从而转移了人们对脏的感受。

季大纯的画，除了形象有些稚拙之外，从构思到局部描绘，都显得很巧。近20年来，中国画坛追求稚拙的手法非常普遍。不论画家的气质如何，构思构图常常一边倒地装拙，一种做秀的伪装。这使我想到了二十四孝中老莱子

的故事。老莱子是周代人，在他 70 岁时，父母仍然健在。为了讨父母的欢心，老莱子经常穿上儿童的服装，摹仿婴儿啼哭、撒娇和玩耍。这种虚伪无聊的行为让人恶心作呕，但却被道学家们推崇了将近一千年，成为无比怪诞的文化传统。

季大纯用笔用线与造型，多圆润，少方正；多细腻，少粗犷。有一种女性的柔婉。这有助于抑制世纪末的中国画坛崇尚霸气，崇尚刺激、狂躁、粗野的作风。

季大纯
《农安寺》
1997 年

季大纯用色，黄色为主，青绿为辅。同黄色对应的味觉是甜，同青绿对应的味觉是酸。季大纯的画，酸甜适中，悦目赏心。他的画，尽管还有些涩，有些脏，有些拙，但同流行了大半个世纪的画风相比，却流露出明显的脱俗的趋向。

中国历史上的杰出画家非痴即颠，以政治上的小人、庸人和社会上的狂人的面目出现。石恪是中国画坛最早的以批判现实为己任的画家，是社会进步事业的实践者，不过当时的口碑不好，史家的评价大都表示讥诮，一副画坛小人的形象。苏轼是逆政治潮流而动的庸人，艺术史却给他极高的评价。政治上的小人或庸人，还有赵佶、米芾、赵孟頫、董其昌、石涛等人，狂人有梁楷、徐渭、倪瓒、陈洪绶、朱耷等人。抹掉这些人，中国绘画史就会显得空洞。人类是不是需要用艺术家来保留人类的非理性、非文明的天性？画家是不是无益于人类进步事业的另类人物？如果不是，为什么艺术总是免不了极端的形态？如果是，为什么对于像季大纯这类画得比较甜美以及比他画得更甜美的画家，会受到更加广泛的欢迎呢？

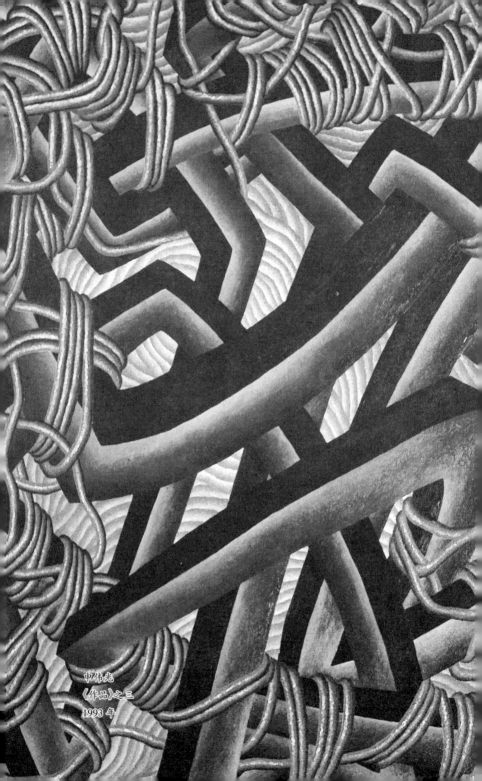

申伟光
《作品》之三
1993 年

申伟光

——纠缠着的心

1994 年，36 岁的申伟光进入北京圆明园画家村，变成了一名自由职业画家。选择这种生活方式使他付出了代价，但却一劳永逸地挣脱了僵化体制的束缚，获得了前所未有的解放感，身心变得非常舒畅。三年之后，申伟光在北京昌平营造了一座工作室，每天画自己想画的画，读自己喜欢读的书。

什么书？《阿弥陀经》、《无量寿经》、《心经》、《楞严经》、《西藏度七经》、《金刚经》、《圆觉经》、《博伽梵歌原义》、《摩诃婆罗多》、《五十奥义书》、《新旧约全书》、《古兰经》、《万神圭旨》、《易经》等有关宗教、神学方面的书。他发现世界上的几大宗教，讲的都是真理，但却有着高下轻重的分别。他对佛教净土宗的文献尤其热衷。

什么是净土宗？净土宗盛行于唐代，它的教义认定世风浑浊，靠自我的力量很难解脱，主张借助于外在的佛力摆脱现世的秽土，死后进入阿弥陀佛的西天净土，或阿閦佛的东方妙喜世界、药师佛的东方净琉璃世界，也就

申伟光
《作品》之一
1993 年

是极乐世界。净土宗修行简单，比如崇拜阿弥佛的信徒，只需要反复念阿弥佛的名号。公元8世纪起，同佛教禅宗融合。申伟光认为，在五毒俱全的当代世界，净土法门不失为一支净化剂。

申伟光素食，不大吃肉，不杀生，不迷恋异

申伟光
《作品》之一
1994 年

申伟光
《作品》之五
1998 年

性，喜欢独处，热衷于绘画。他认为，艺术家与
其他人一样，都处在回家的途中，只是被判的
刑罚轻重不同而已，艺术家被罚的事就是艺术
劳作。不是艺术家选择了艺术，而是艺术选择
了你。他认为好的艺术是一种善良的行为，使
心灵在被遮蔽的意识状态中觉悟。《奥义书》中
把人的意识分为清醒、做梦、沉睡和超觉四种
形态，其中前三种状态都是对人的遮蔽。只有

加以剔除，才能窥见微观世界的奥秘。申伟光认为，艺术创造力只能来源于意识放下之后的四大皆空的境界，他认为这样的生命形态，将放射出不可摧毁的神圣而伟大的希望之光。

从中学时代起，申伟光就立志要成为一个伟大的艺术家，于是，美术史上的伟大艺术家，便成了他的榜样。这些榜样不断地激励着他不惜生命而为之奋斗。直到今天，艺术家头上的圣洁光环仍旧闪烁在他的心目中；每当谈起艺术，申伟光都会从心底升起敬意。

曾梵志
《面具》
1997 年

不幸的是，艺术的本性，同佛教思想并不协调。包括净土宗在内的佛教宗派，无不笃信色空。色指万物，空指虚无。达摩在少林寺面壁 9 年，用墙壁隔断精神与万物的联系，使思绪返回到

内心。可是，返回到内心的思绪并不实在，因为色也包括精神和思维。毫无疑问，色也包括艺术。艺术是色界的精华，是石头中的美玉，是对人生更具诱惑力的魔障，真正的佛教信徒不会热衷于艺术。

对艺术和佛学的眷念，注定了两者将在申伟光的心灵中纠缠不休。如果没有艺术，申伟光的人生就将失去意义；如果没有净土宗，就将失去期待。这种双重旋律始终以具体的形态，展现在他的作品之中。这些形态按照他的意图，相互扭曲、打结、缠绕、紧缩、伸展、舒散，构成彼此冲突的视觉形象。作者在描绘这种纠缠时，用明与暗、热与冷的对比色进行渲染，用长与短、刚与柔的线条加以强调，造成情绪上的反差。

申伟光的画面形象，常常如同重叠的藤蔓与花朵。它们又似乎在揭示个人或人类精神不断追求更高境界的过程。申伟光认为，人类现有的认识都可能是一种错误，或者说只是一个层面的真理。他认为他的每一幅作品，也只能是他的精神的一个幻影，一个信息，一块碎片。申伟光曾坐在山脚下面对山顶玄想，如果自己是西西弗斯，被上帝判罚，天天要把一块大石头周而复始地从山下推到山顶，该怎么

办？如果自己感到非常痛苦，上帝的惩罚便达到了目的；如果自己感到推石头很有意思，上帝的惩罚便失去意义。

有一次，申伟光独自在燕山脚下的人工湖边散步，看到一群城里来郊游的人，有的摸鱼，有的捡彩色石头，有的采摘野花，背上越来越沉重的负担，越走越艰难。他想，倘若佛陀、菩萨、罗汉正好从这里经过，看到这些贪婪、负重、受苦的生灵，佛陀会说："放下！"大汗淋漓、气喘吁吁的行人会反问："凭什么？你是不是想劫走我的财产？"罗汉会劝佛陀："他们的善根太浅，没有悟性，听不懂你的话，别管他们。"菩萨不忍心看着这些受苦的人们，会过去扶他们一把，帮助他们减轻点负担，于是人们便亲近菩萨，赞美菩萨大慈大悲。我想补充的是，如果佛陀降临申伟光的画室，看他画了那么多的画，对他说："放下你的画笔！"申伟光，你该怎么办？如果佛陀敲开彭德的书房，看见他写了那么多的画评，对他说："放下你的键盘！"彭德，你该怎么办？

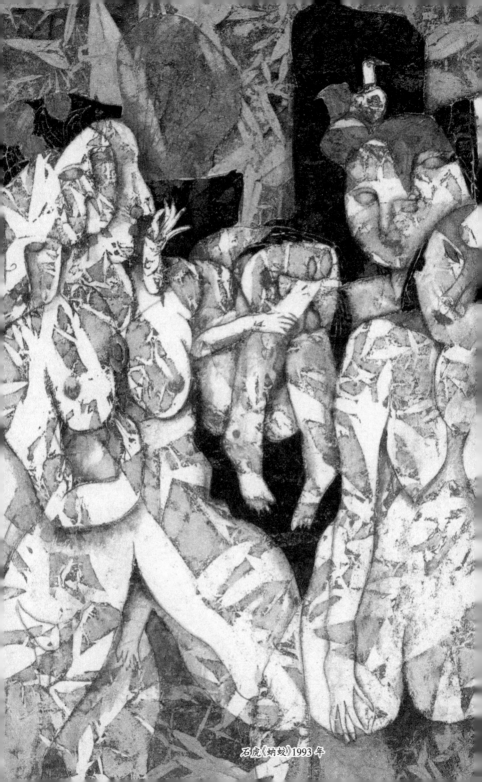

石虎《蚋蛟》1993 年

石 虎

——架上裸体的状元

　　某先生只识"川"字,有人拿书请他认字,翻来翻去,不见川字,大窘,忽见"三"字,愤然骂道:"害我找得好苦,原来你躺在这里睡觉!"批评家论画,往往如此,本文也不例外。石虎是高产画家,笔者取其水墨、重彩、油画作品数幅,凭直观和联想释读。只管它是不是站着或躺着的川字,不在乎同石虎的意图是否相同。

　　石虎是高产画家,裸女是他的主要题材。他笔下的裸女形象成千累万,比众多皇帝后宫的女子还多。有一次宴饮,谈起四五与五四之类的学生运动,石虎热血沸腾,竟将酒杯握碎在手掌之中,血流不止,缝了七针。画家报国,不必投笔从戎,更不必去当刺客。历朝爱国志士,每当国事不顺,多到青楼买笑,形成传统。画坛倪云林、陈老莲、郑板桥皆如此。石虎寄情

于人体,心态近似。

　　有一次,我同石虎去看石冲的画室。石虎站在石冲的作品前凝视,像一座石塔一样纹丝不动。三个人站了好长时间,石虎一声不吭。石

石虎
《二裸图》
1995 年

冲突然冒出一句话,说某某名家到他的画室看画,始终一声不吭,不知道是什么意思。石虎同这某某名家的反应几乎一样,于是我问:"感觉怎么样?"石虎略带质疑地说:"太刺激了。"我说:"你的画不

也很刺激吗？"石虎笑道："惭愧,惭愧。"石虎的画,有的狂野,有的灿烂,有的俗气,有的甜美。

《二裸图》

石虎画面与画题多费解,《二裸图》却一目了然。石虎画女裸,正、背、侧俱佳,水墨人体背面,《二裸图》最为杰出。该图用一色墨一次性地画出人体姿态, 水分的运用兼具流畅与滞涩,浑如裸女沐浴。

中国文献关于裸女的记载,多见于北宋以前。夏代末年,有二龙作祟,术士用厌胜术,将龙精藏在器皿中,龙死。周厉王时,开启器皿,精流宫中,无法清除,厉王指使宫女们裸体叫喊驱精。北朝齐国的文宣王,曾召集风流女子裸体,让随从参观。北宋嘉祐年间,每逢正月十八,仁宗皇帝便到宣德门观看宫廷艺术演出,有裸女表演相扑,司马光曾上书禁止。考古发现的裸女,最早见于辽宁红山文化遗址,在黄帝之前。新疆焉不克拉墓地出土有木雕裸女,时在商周之际。绍兴302号战国墓,出土青铜明堂一座,有裸女奏乐塑像。关于裸体画的记载,多为春宫图,如西汉广川王画春宫壁画,邀请表姐妹观看。东汉张衡新婚之夜,同新娘观摩春画。宋人王道真画《素女玉房秘戏图》,被列入神品,见杨慎《名画神品目》。由于宋代道

学的兴起，真假道学先生充斥朝野，裸体习俗和裸体艺术式微，中国人物画从此再也没有突破唐、五代的水平。

石虎的水墨和重彩人体，在中国绘画史上异军突起。没有伶仃洋畔宽容裸女的环境，石虎的人体画绝不可能有此成就。

有一次，有人谈到一位在文革期间以画红、

石虎
《琼铭》
1993 年

光、亮闻名的国画家，请石虎评价此公的艺术。石虎说："把他按在地上，扒光他的裤子，痛打四十大板，问他为什么把中国画画成这个样子。"挨打者如果提前 30 年看到《二裸图》，或许会幡然觉悟。

石虎
《蛮魂》
1998 年

《琼铭》

铭的本义是在青铜器上刻字，引申为刻石，引申为文体。铭是中国最古的文体，如黄帝《金人铭》和李斯《金狄铭》。以画作铭，多见于汉代画像石，如《女娲》和《西王母》。琼在相如赋、谢朓诗中是美的同义词，琼铭即美铭。琼在《诗经》中指美玉，琼铭即美玉铭。文献中的玉，每每同靓女联系在一起，如玉女、玉奴、玉肌、玉颜、玉貌、玉姿等。《琼铭》的主体，也是健美的女人体。

《琼铭》画外题词："仍思高昌魂永。"高昌位于吐鲁番之东，周长五公里，呈方形，与唐朝

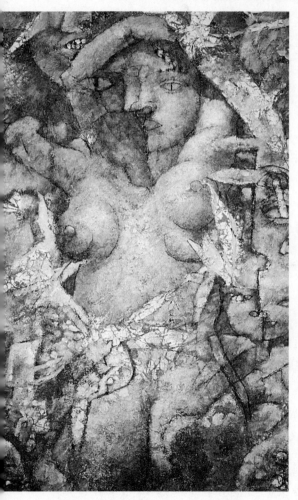

长安布局类似。高昌自汉武帝通西域兴，至明太祖修长城废。它是汉人在西域的殖民地，城中汉胡杂居，用汉族官制，崇尚儒学，流行佛教，是西域文教中心，为丝绸之路要冲，出土有中国瓷器和波斯银币，中式雕版印刷与中西结合式壁画艺术发达。高昌文化之魂，实为殖民与杂交文化之魂。

城邦是文明之女、人文之母。石虎笔下的高昌故城，采用拟人手法，将残缺的女人体作为城邦废墟的主体。女人体类似于希腊化的犍陀罗人体造型，即乳房丰满，臀部肥大，有雕塑感。画中形体轮廓线则是地道的中国线描；黄蓝白黑四色和隐约可见的红色，也是中国礼教中的五种标准色，在周代文献中称为正色。这种中西结合的画法，与高昌文化内涵吻合。

《蛮魂》

《蛮魂》无贬义。周朝将京畿之外的领土，按近远划分为九类，蛮第七，夷第八，二者联称蛮夷。蛮夷引申为中原四周人类的泛称。荆轲率燕国秦舞阳刺杀秦王，秦舞阳临阵发抖，荆轲为他解嘲："北蕃蛮夷之鄙人"，从未见过天子，因而害怕。蛮夷是三千年来中华文明黄河中心论的字据。当代中国人口，仅十分之一在中原，余者均为蛮夷。翦伯赞考定东夷发源于

易水流域，即石虎故乡。南蛮北狄首领则来自中原。自古蛮夷多为帝王后裔：匈奴是夏禹后裔，西南巴人是伏羲后裔，闽南东越是勾践后裔，江南三苗是黄帝后裔。中国边陲僻壤用于地名、族名的字，如满、蒙、棉、岷、闽、苗、曼、孟、猛、勐等，据考都是蛮音的讹变。

民族的迁徙同姓氏的迁徙一样无序。比如石姓，仅《姓氏寻源》就记录十源，其中南蛮、北狄、西羌以及张、娄、冉姓人氏改为石姓共七源。石姓名流，当过帝王的惟有石勒与石虎叔侄二人，时在公元 4 世纪，国号赵，史称后赵。后赵管辖今河北、山东、山西、陕北、豫北、皖北等地。石勒叔侄本为羯族，羯族出自月氏，月氏发源于苏北鲁南，后徙西域。月氏国的王子，曾在犍陀罗建国，号称小月氏国。石氏叔侄因为出身异族，国祚又不长，房玄龄撰《晋书·载记》，一反史家含而不露的作风，大骂二人是蛮狄、妖孽。李延寿撰《北史》，竟将二人一笔勾销。

画家石虎，中年起先迁澳门，再迁新加坡，比南蛮更南，冥冥中当有前世因缘。石虎为《蛮魂》题诗："穹天迫我泊零汀，几度博彩几丹青，鬓霜面壁成四册，蛮天无土不神灵。"灵即巫，楚人称巫为灵，云贵称女巫为灵姑。石虎作品

多巫气，画中女子状如女巫。《蛮魂》中的女子瞳孔，间或画有＋或×的符号。甲骨文×即五，五通巫；＋即七，七在五行学中是南方的标志数。《蛮魂》讲色调，人物讲体积，场景讲空间，有古典油画特征。1582年，被人称为方外蛮夷的意大利人利玛窦到中国传教，携带油画天主像和圣母像，从澳门登陆，中国人始知油画。中国本土油画，以漆为主，习称漆画、油漆画，不讲色调、体积，平面化，与西方古典油画大相径庭。

帝王石虎纳美人三万于后宫，画家石虎纳靓女万千于笔端。《蛮魂》一画，裸女重叠，恍如人海。其中主体人物有二，配以群女、鸟兽和竹叶状植物，使人想起帝舜二妃，想起《九歌》。帝舜生于东夷，死于南蛮腹地，二妃赴江南寻夫，成为巫觋歌舞《九歌·湘夫人》的素材。

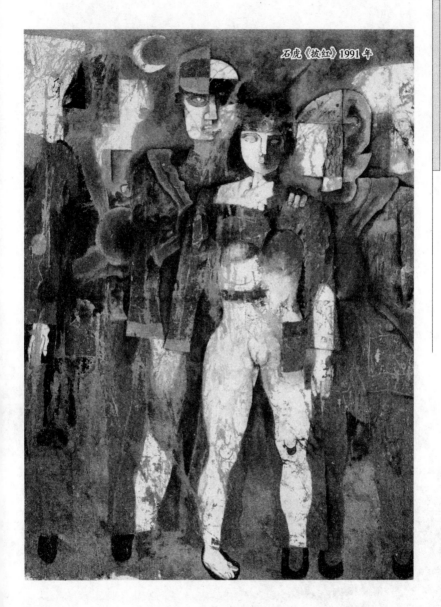

石虎《披红》1991 年

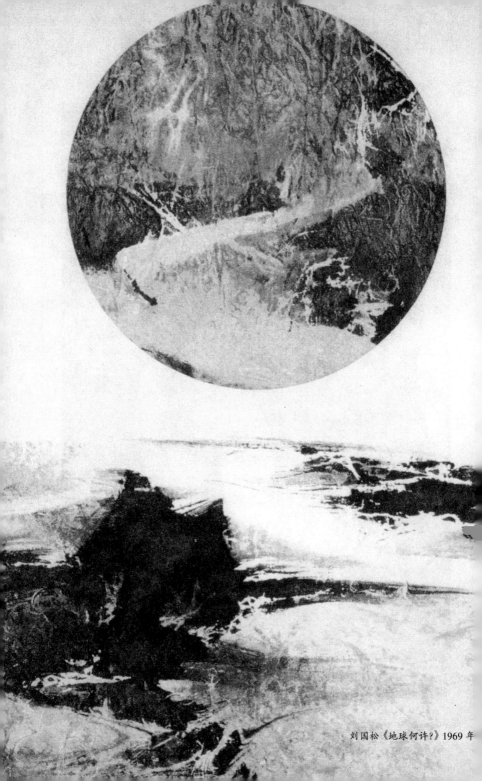

刘国松《地球何许?》1969 年

刘国松

——刘国松的无人之境

刘国松以山水为母题的作品，几乎都是无人之境。他的画册一本接一本地在出版，题材从台湾画到大陆，从人间画到天上。你翻过来翻过去，却很难找到画中人。由他本人挑选的《刘国松六十回顾展》画册图版，其中彩版75幅，仅有一幅贴着一位美国宇航员的照片，那宇航员被包裹得严严实实，不见面孔，孤零零地站在月球上；黑白版63幅，只有一幅中国儿童头像，那是一个失去妈妈的孤儿，目光茫然。

无人之境一词始见于北宋文人欧阳修的一篇文章。说的是战役中战败的一方空无一人的情景。刘国松的作品中多不见人物，同他在日本侵华战争中的遭遇有着直接的联系。刘国松在回忆这段颠沛流离的经历时说，当时一同避乱的都是军人的家属，素质大都很差。刘国

松母子逃难本是日本侵略的结果，但在途中所受的凌辱竟来自这些一同落难的同胞。

刘国松原籍山东，1932年生于安徽蚌埠。1938年抗日战争爆发后，随父亲所在的部队迁居陕西安康，很快迁移湖北襄樊、黄陂。由于父亲在保卫武汉的战斗中以身殉职，年仅7岁的刘国松随家人辗转流落湖北郧阳、陕西安康、四川万县和忠县。1940年，刘国松一家先后客居湖南长沙、东安、祁阳、道县。1944年客居广东、江西赣南和贵溪。1946年迁长沙，随后定居武昌。1949年迁台湾，1971年移居香港，1993年迁台中。从1966年起，曾多次只身或携家游历亚洲、美洲、欧洲和澳洲各地。今后何去何从，尚在不确定之列。童年时代，刘国松一家流亡的路线，是一个接一个的名山大川。如川陕交界的大巴山，四川小三峡、巫

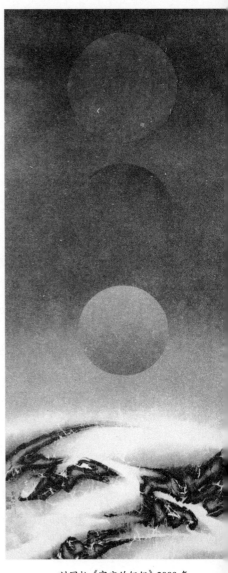

刘国松《宇宙的组织》2000年

山，川鄂境内的三峡，从长沙到道县的湘江和潇水，有传为舜帝埋骨之所的九嶷山，湘粤赣一带的南岭，贵溪龙虎山，九江庐山与鄱阳湖等。这些山水景观给少年刘国松留下了不可磨灭的印象，一种由美好与恐惧交织在一起的特殊印象。早在 1947 年定居武昌时，14 岁的刘国松就像发了狂似的画起中国山水画来。

刘国松的作品，单幅地看并无深意，总体地看，人们就不难发现，他的作品中只见山水不见人的一贯作风，显示出他的艺术总体上的深度。刘国松乐于面对山水而回避面对人物，在于作者认为人是世界上最丑恶的动物。翻翻中国历史，自始至终都是一部由正义的或非正义的或性质说不清的战争此伏彼起的历史，一部炎黄嫡系及其子孙们自相残杀、血淋淋的历史。炎、黄两大部族首领同为少典氏之子，阪泉一战，血流飘杵。黄帝后裔统治中原后，分化成春秋五霸、战国七雄，外则大打出手，内则臣弑君、子杀父。中日两国，人种同源。大和民族可能真的含有徐福东渡带去的五百童男童女的基因，也可能是有些日本学者所说的彝族传人。彝族出自西羌，羌人出自三苗，与姜姓炎族同宗，同炎帝战败后流落四方的残余势力一样被黄帝子孙称为蛮夷。日本侵华战争，烧杀抢

掠，无恶不作。孕育人类的山与水，它们的最凶恶的死敌正是人类，人类比地震、海啸、台风对山水景观的毁灭性要大无数倍。人类学家认为，把人类丑恶的一面比喻为兽性是对兽类的污蔑。对于当前仍然主宰世界而作恶多端的人

刘国松
《混沌之初》
1985 年

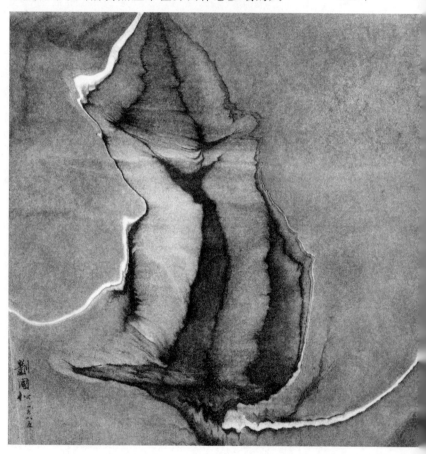

类，没有人的清静山水和山水画，或许能成为人性恶的抑制剂。

在中国古代，有着同刘国松相似看法的人士，几千年来以各种生活态度或生活方式来对人类的罪恶进行自我拯救，最典型的是道家神仙思想和隐逸作风。它们也是中国山水画形成的重要原因。在世界各国宗教神话中，都只有神而无仙，中国原始巫术和道教中却既有神又有仙。仙字可会意为山人。自古仙人和求仙的高人隐士，或结庐在深山之中，或驾一叶扁舟，漂泊在江河湖海之间。中国的神仙思想，

刘国松
《宇宙即我心》之五(局部)
1998 年

是同中国人对土地和山水的态度联系在一起的。唐代李思训，五代荆浩，宋初巨然，元代倪云林、方从义，明代沈周，清代高僧弘仁、髡残，

民国张大千等人，毕生或者一度远离尘世，或僧或道或隐，最终在山水画坛崭露头角。

刘国松非僧非道，也不是隐于野或隐于市的高士，但他有一片属于他自己的隐逸之地，即他笔下的无人之境。他作品中的那些山外山和天外山，正是他向往的一种超凡脱俗的清静境界。刘国松的这类作品，来自于人间而又不食人间烟火，脱胎于山水画而又不同于山水画。他的很多画面，连山水的形态也难以分辨。因而，与其说他的作品属于山水画，不如说山水是他的艺术母题。山与水联称，在中国古代就是国土的别名，如江山、河山、山河。武则天当皇帝时，曾别出心裁地重造天、地、日、月、人等文字，其中地字改为"埊"字，即由山、水、土3字自上而下合成。中国自古以农业为本，导致对土地和山水的依赖和信仰。古代帝王祭祀的自然对象，依次是天地、四方、山川。山川泛指山与水，特指国境内的名山大川。这种国家级的祭祀活动一直持续到清代。

山水画的出现同家族迁徙息息相关。晋代以前，中华文化中心主要在黄河流域摆动。由于北方少数民族入主中原，东晋都城南迁南京，丞相王导在宴请南下的官员时曾发出"风景不殊，举目有河山之异"的感叹，表达对故乡

山河的眷恋。这正是山水画出现的情感依据。

依照山水与人的关系，中国山水画可分为有人之境和无人之境两类。在唐代以前，山水与人物一直是融为一体的。一直到五代的董源，山水画仍然是以附加点景人物为特色的。董源的人物用色艳丽夺目，在画面上往往形成同山水并存的两个趣味中心。有人之境与无人之境固然都能产生杰作，但从意境而论，无人之境更能表现山水的精神和画家对山水的态度，因为点景人物使作品带有风俗画的意味，容易导致画面意境的表面化。

刘国松
《山耶?荷耶?》
1996 年

田黎明《蓝天》(局部)1993 年

田黎明

——田黎明的秘色朦胧画

推不推介田黎明，我曾几番犹豫。因为他的朦胧水墨画作品一经印刷，就基本上不能看;而印成小幅黑白图,就更加的莫名其妙。这正是其难以传播,尤其是难以传之久远之处。

不要说印刷品，即便是看田黎明的原作，你也必须在很明亮的光线下，睁大1.5的眼睛才能看出究竟。田黎明的画，显然是画给那些视力健全的人看的。

不仅如此，他的画又是画给身心健康的人看的。如果你胸怀郁澹不平之气，遭遇流离失所之苦，或有悲天悯人的情结，你可能觉得他的画淡而无味，甚至装腔作势。有些批评家于是建议他不要总是描绘同现实无关的清纯的农村少女。田黎明受这种专业舆论的压迫，现在也开始画一些同现实有关的题材。

其实在 1987 年以前，田黎明的画风同现在迥然有别，他是在文革后期革命英雄主义熏陶下成长起来的画家，又是画版画出身的水墨画家，原本喜欢粗壮的表现手法。比如他的《碑林》，颇具阳刚之美与肃杀之气，有一股英雄主义的悲壮气

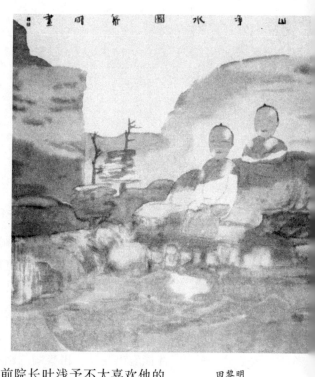

田黎明
《青山净水图》
1999 年

派。据说中央美院前院长叶浅予不大喜欢他的这类作品。后来中央美院请日本画坛大师加山又造开办研修班，田黎明是其中的成员之一。田黎明的淡雅风格，同日本绘画中的淡雅作风有着相通之处。田黎明为了将淡雅的画法推向极致，墨和色用得少之又少，淡之又淡，有时甚至直接用清水作画，画过的部分，水分使宣纸收缩，出现非常微妙的痕迹。

田黎明用笔从简，早年他画连环画时，曾声称一幅画面超过 50 笔就不是好画。这种趣味在他的水墨画中得以延续。他很少勾线，画中的线条减到不能再减的地步，有些轮廓由墨块碰撞挤压形成。不少人据此认为他画线条不行，缺乏传统书画线条的力度。近年来，他的画面一律通过淡墨和亮斑构成斑点闪烁的效果，猛一看如同树丛中散落的阳光。不知是易英还是殷双喜，以《走进阳光》为题，写过一篇评介田黎明的文章。这本是一种误读，或许田黎明觉得文章写得不错，他索性认可了这个说法，把亮斑明确地画成了光斑。其实熟悉他的人指出，田黎明的这种

田黎明
《云游图》
1999 年

画法，本来是为了避免勾线的程式，而且他也没有把握画好这种程式，大量的亮斑不过是为了造成视觉上的干扰，冲淡人们对线条和轮廓的注视。

田黎明用亮斑处理画面，受到同行和评论界的广泛好评。不过圈外人对用亮斑画人物却不认同。北京饭店有一位高级白领，多次要求田黎明画他的太太，但叮嘱脸上不能画斑。脸上不画亮斑，那还是田黎明的画吗？可知他的画法，满足的是画坛精英们的眼光。

田黎明为人，有着孩子般的纯朴，喜欢安静和独处，生活简朴。从他的自述中，看不出他有什么其他突出的爱好和特长。田黎明是军人出身，不会泡妞，据

田黎明
《清清的小河》
1999 年

称是中央美院洁身自好、严守贞操的代表。这有可能是在军旅中养成的习惯，同柳下惠先生的性无能绝不相同。他笔下的清纯女子，神情专注；他的绘画效果，也同样的神情专注。这些虚构的清纯女子，在这个被现代文明污染殆尽的现实世界中，显得格外地令人回味。

田黎明作画，喜欢添加各种附料，包括胶、矾、化妆品等等。他的技法如同祖传秘方一样，严格保密。他担心好事者沿用他的技法去制作假画，对他的艺术造成损害。不过我倒主张所有的技法都应该公开，让画坛有兴趣的人共享。拙劣的假画不可能传开，优秀的假画，却在传播的层面上有助于成全被仿制的对象。这同商品造假有所不同。假画的多寡，是检测一个艺术家受欢迎程度的标尺，并决定着他的现实地位和历史地位。这几乎可以被视为通则，中外古今，没有例外。

钟孺乾《失衡车技》1992 年

钟孺乾

——画柔术的黄色画家

黄色笑画

钟孺乾看着自己的画不顺眼，就将它撕掉，一面撕，一面朗诵《与山巨源绝交书》。钟孺乾需要撕的画还不少。一些浑沌无形，笔迹含糊，脸都没有来得及洗的作品；另一些面面俱到，吃猪油过分的作品；还有少数张牙舞爪、酒气熏天的作品，应当统统都在撕毁之列。你不撕，批评家会撕；批评家忘了撕，历史会撕。

钟孺乾的画用色生猛尖锐，喜欢在画面上反复折腾，画来画去，不知不觉就画成了黄调子，因而被人戏称为黄色画家。黄色在中国礼教色彩中属于正色，位于青赤黄白黑五种正色的中央，在五种正色中最为高贵，它是帝王才有权利享受和支配的色相。中国画坛老祖宗们的画，很难看到大量使用黄色的画面。偶尔用

来画画皇袍或宫廷装饰画，也非常拘谨呆板。

　　黄色的明度很高，一碰就显得甜。甜在中国画坛是个贬义词，几十年来，绘画用色不是崇尚西洋油画的灰调子，就是推崇无色或淡彩

钟孺乾
《煌》
1992 年

水墨画。高明度高纯度的黄色，谁也不敢用，它如同扫黄打非中的黄一样，成了一个禁区。

20世纪中国彩墨画用色流行灰暗晦涩，是虚假影响的结果。20世纪50年代，中国画坛全盘苏化，巡回展览画派的色调被奉为正宗，其代表作经过中国三流印刷机复制，一律灰暗晦涩。80年代发掘传统，那些老化了千百年的灰暗晦涩的古画也被当成了样板。钟孺乾是跳出这个荒谬窠臼的勇敢者，只是还有些害羞。

钟孺乾近年来的重彩画，如同故宫建筑装饰画和敦煌壁画本色的效果，这正是古代礼教用色的特征。古代重彩画是匠人的手艺，钟孺乾用文人画的大写意方法画重彩，类似于用颜色写草字。他的画虽然画得很复杂，但比较甜美，仿佛是笑嘻嘻画出来的画。苏东坡为漫画家石恪画的《三笑图》题词，说画中大笑者的衣服鞋帽都在笑，画中童子也莫名其妙地放声傻笑。钟孺乾的画，用笔用色往往含有笑态，有时笑得很疯。

爱笑是身体健康和心理自信的表现。世界上第一个被记录的笑由生理缺陷引起。钟孺乾生得不高不矮不黑不白不胖不瘦不跛不驼不瞎不聋，天生的只会笑话他人的俊男。笑当然

不只是讥笑，正宗的笑是惬意的表现。据说儿童比成人爱笑，女人比男人爱笑，笨人比聪明人爱笑，民比官爱笑，天真的人比造作的人爱笑，善良的人比有城府的人爱笑，不研究笑的人比研究笑的人爱笑，思想家最不爱笑而是手撑下巴作深沉状；疯子从不谦逊，具有夸大了的优越感而笑脸常开，等等。

什么是笑？法国的笛卡儿曾一本正经地描述过笑的发生："血液从右心室经动脉血管流出，造成肺部突然膨胀，反复多次地迫使血液中的空气猛烈地从肺部呼出，由此产生一种响亮而含糊不清的噪音；同时，膨胀的肺部一边排出空气，一边运动了横隔膜、胸部和喉部的全体肌肉，并由此再使与之相联的脸部肌肉发生运动。"法国人爱笑程度只有中国人的二分之一，或许同笛卡儿描述笑的机械和空洞有关。有人设想绘制一张世界笑图，用纯玫瑰色表示爱开玩笑的民族，用淡黄色表示总是笑眯眯的民族，等等。中国在世界笑图中涂的是淡黄色，同钟馗乾的用色吻合。黄色在金木水火土五德中属土，汉代有一本关于周代礼仪的纬书，记录前人的传说，指出凭借土德的君主，他的臣民爱大笑。钟馗乾平时也爱笑，爱大笑，甚

至一个人画着画着就偷偷地笑，他称得上是中
土君主的标准臣民。古代的中土，在东周都城
洛阳一带，又名中原、中国、中夏。夏通雅，雅是

钟孺乾
《渐渐弯曲》
1997 年

夏的音变。比如周代的字典，名叫《尔雅》，指的就是中夏的语言。可见中黄是雅的，甜是雅的，笑是雅的。

暧昧柔术

钟孺乾喜欢画柔术。他的夫人曾是名牌杂技团的服装设计师，这使他有机缘出入杂技排练场，体察杂技艺人的生涯，并将包括柔术在内的杂技同社会万象联系在一起，成为他绘画艺术的母题。柔术是女性和女性化的艺术，中国杂技的典范。它同男扮女装的戏子、男女皆非的太监以及裹脚女人，可以称得上是中国的四大国粹。汉高祖的宠妃戚夫人，能歌善舞，擅长柔术，以致皇帝好几次提出要改立她生的儿子为太子。汉代画像砖、画像石中的杂技百戏，常见柔术造型，可见柔术深入人心。

柔术是中国的国术。老子认定柔弱胜刚强；而儒家的儒的本义就是柔，儒术可以意译为柔术。汉武帝是一代英主，却以废黜百家、独尊儒术为本事。政治柔术习称柔道，东汉开国皇帝刘秀曾声称治理天下的方略就是柔道。官僚和文人只有精通柔术，才能成为左右逢源的不倒翁。柔术柔道中的一些成语和俗语，如以柔克刚、随机应变、能屈能伸、委曲求全等等，都是中国人信奉的座右铭。

柔术的行为训练是屈，心理训练是忍。如果说精神柔术使人心理变态，那么杂技柔术则使人形体变态。比如头部向后弯曲三百六十度，从跨下伸到前方，就是柔术一绝。掌握这类技术同居里夫人荣获诺贝尔奖一样艰辛。这项丧失人道的技术本应受到谴责，但它却在中国杂技走向世界舞台时备受国外阔佬欢迎，受宠程度不亚于泰国人妖。钟孺乾画柔术，是肯定，是否定，还是说不清？我看来看去只觉得暧昧。

暧昧正是钟孺乾明确追求的境界。司马光在他的笔记中用暧昧来形容闺房隐私。暧昧是欲为不能和欲罢不能的表现。无可奈何的遮掩和闪烁其辞，不是人的天性而是后天的经验。它是迄今为止人类的欲望与现实发生冲突的表现形式。暧昧作为人格模式是不讨人喜欢的，做为艺术特征则可能给人留下长久的纠缠不休的感受。诗人李商隐，词家吴文英，便是被人器重的暧昧大师。他们的作品是表现男女情爱，还是寓意君臣关系，谁也说不清。艺术中的暧昧如同美女的隐私能强化魅力，丑女则断断使不得。

黄朝湖《林间夜访者》1992 年

黄朝湖

——石头记外篇

　　数十位评论者评论黄朝湖的艺术，大同小异。这不是评论者的无能，而是黄朝湖的画不适合于评而适合于看。他的画很直接，从形态到内涵，都不显得晦涩。看他的画，有一种不大会分心的愉悦感。这如同你到了台湾的花莲，看到蘑菇状的岩石，你会惊叹鬼斧神工般的形态，感到悦目和造化的魅力，但却不可能让你演绎出一篇洋洋洒洒的西式评论。除非你去写一篇有关花莲岩石的起源与风化的学术报告，但这种报告同人眼赋予岩石的人文意味却风马牛不相及。

　　黄朝湖最有价值的作品是《彩幻》系列。在这个系列中，最具代表性的是用压克力颜料上彩、用墨笔勾线的那些画面，其中又以形态单纯得有些抽象的作品最为杰出。它们新颖而又

耐看，独特而又自然。这类作品中的墨线，如同书法中所谓的屋漏痕，不像是描绘的线条而更像是流淌出来的痕迹。这类作品介于意象与抽象之间，恰到好处。恰到好处的意思是，画得不单纯、不概括、不似是而非，就会显得平凡；画过了头，画成了抽象画或装饰画，就会显得刻板。

黄朝湖
《缠绵的告白》
1995 年

　　黄朝湖的《彩幻》形态的形成，来龙去脉如何，不详。是由某个具体地貌上的岩石景观演变而成？是受过自己或别人的类似的画面启发而成？还是某一天不小心将墨水流淌到了压克力颜料上而触发了灵感，进而画成这种特殊效果？不知道。这有些类似于古代中国画家画山，山形往往形同假山；画中的山，画的是真山还是假山，是把假山当成真山，还是用欣赏假山的趣味去裁剪真山，任何人都无法断言。

　　公元12世纪，宋徽宗在都城中营造人造山岳，名叫艮岳。艮岳做为国家一号工程，历时20多年。艮岳的假山石，采自全国各地。假山石的形态，讲究皱、瘦、漏、透。皱是肌理，瘦是形态，漏是自上而下的孔窍，透是同地面平行的孔窍。值得注意的是，当时的画家画山石，便大都没脱出这四个字，以致你很难断定他们画的是真山，还是园林中或者案头上的假山。明代学者林有麟，编过一本《素园石谱》，其中的假山形态，大都皱瘦漏透，同《彩幻》系列中的岩石不大相同，可知黄朝湖另有所本。

　　黄朝湖的根据地在台中。台中是台湾省立美术馆的所在地。台湾岛的外形，如同一弯残月。如果说作者试图将一弯残月同风化的岩石

黄朝湖
《千禧螭曦》
1999 年

联系在一起，画面就有了某种政治文化的意味。不过，黄朝湖尽管是冷战时代成长起来的艺术家，但却是一位不涉及政治的纯艺术家。他的作品中常常画的是一轮圆月，而标以月光

的画面，也不像残月的光芒。未来的台湾海峡两岸，是用军舰、飞机和导弹的残骸连成一片，还是用艺术连在一起，仍在不可知之列，但我相信黄朝湖憧憬的是后者。1988 年，他曾荣获

黄朝湖
《千禧古月》
2000 年

北京国际水墨节大奖，至今提起此事，他仍然感到兴奋。

黄朝湖笔下的月光岩石，有着诗歌和乐曲中的韵律感。它们不是表达情意的房中乐，而是表达操守的雅乐。《诗经》中的雅诗，都是围绕贵族展开的诗篇，也都是用于演唱的歌词。歌词中的主角，也就是那些握有生杀大权的贵族，那些战争与和平的决策者，在他们的雅诗中却绝不渲染暴力。

在黄朝湖的艺术生涯中，比他年长的萧勤和刘国松都曾对他的艺术产生过某种影响。萧勤的彩墨画，画得抽象而潇洒。刘国松的意象山水画和用圆形与弧形构成的天体画，画得大气而明快。直观地看，在黄朝湖 20 世纪 80 年代以前的画面中，人们还可以看到萧勤和刘国松的某些作风。到了 20 世纪 90 年代之后，随着《彩幻》系列的问世，黄朝湖便奠定了他自己在当代绘画史上的独特地位。

黄朝湖没有什么美术硕士、博士之类的头衔。这类很容易让人越学越死的头衔及其体制，同他没有关系，是一件值得庆幸的事，否则他很难至今仍然保持着创作的活力和打破传统的锐气。在他 40 年的艺术生涯中，做过教师、编辑、评论家、出版人、艺术经纪人，这些职

业都是围绕绘画艺术展开的，有着某种铺垫的作用。他的艺术成就缘于他的综合实力，同躲在画室而远离人群的画家相比，他的创作既容易获得事半功倍的效果，又容易因为移情别恋而半途而废。20世纪60年代初，黄朝湖身为台湾现代艺术阵营的骨干。当现代艺术运动受到台湾画坛保守势力的打击时，黄朝湖自然面临着白色恐怖笼罩下的巨大压力，直接的感受便是孤独，而孤独反会激起孤独者的韧性和进取心。80年代以后，黄朝湖已经功成名就，早已摆脱了在艺术上的孤独状态，成了画坛被频繁抬举的人物。而频繁地抬举，常常是葬送艺术家的无形杀手。

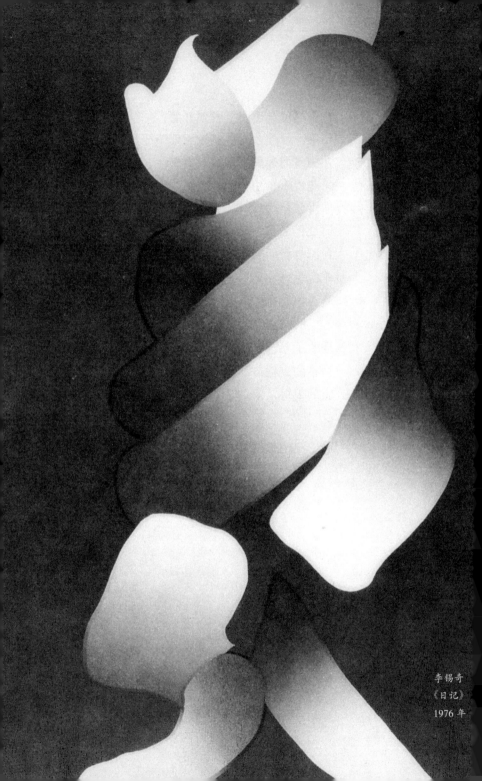

李锡奇
《日记》
1976 年

李锡奇
——书画合流

李锡奇的出身地是金门，与厦门隔海相望。这个50年来炮火连天、硝烟弥漫而不曾安宁过的岛屿，同李锡奇不食人间烟火的画面形成鲜明对照。

李锡奇的专业是版画，间或从事彩墨画和漆画。他的造型符号主要是书法汉字，画面直观地携带出汉文化圈形成的书法史、雕刻史和色彩史。

有史以来，书法一直是被朝野器重的中国美术样式。历代文献始终将书法放在绘画之前。书画、书画家、书画同源这类固定词组，表明书法在中国造型艺术中的重要地位。书法是贵族化和大众化的双重载体。历代书法名家都是帝王、官僚、文人和隐士。书法又是平民进入上流社会的工具。书法作为依附于汉字的传播

媒介，几千年来在空间范围和受众范围不断扩展，成了中国文明的外壳。

在李锡奇的作品中，我们依稀可以看出商代甲骨文、周代钟鼎文、秦代简牍文、汉印、晋帖、魏碑、唐代狂草、宋代雕版印刷中的仿宋体的字符、字根或笔画。他的作品，只有具备了一些汉文化鉴赏力的人士，才可能发生浓厚的兴趣。这也是他的艺术只在汉文化圈中被关注而在西洋式的文化氛围中受忽视的缘故。

对于中国书法艺术资源的发掘，李锡奇持续了四分之一个世纪的时间。他把书画同源的古老传统引进了他的画室。70年代中期，他让绢印版画同传统的匾额艺术相结合。80年代，他用喷枪在画布塑造字画。90年代，他从楚墓出土的漆画艺术中找到灵感，将漆画工艺、书法以及七巧板的组合方式

李锡奇
《大书法》
1992 年

加以糅合。七巧板的巧妙在于变化多端的随机组合，而一旦进入凝固的画面，就容易失之于呆板和僵死。那些笔直的分割线，强化着画面的工艺效果而削弱着画面的绘画性，需要打破、需要冲淡以及需要暧昧或隐藏。在我看来，七巧板式的漆画的表现方式还不理想。尽管画面的色彩灿烂、肌理微妙，但块面之间缺乏过

李锡奇
《大书法》
1992 年

渡因素，缺乏诸如正负形之类互为背景的穿插；由工匠们按照画家的意图，小心翼翼地刻划出来的直线，过于抢眼，它们使得其他重要的造型因素退居到次要的地位。因而，李锡奇

最具代表性的作品，仍然是他在20世纪70年代和80年代的佳作以及90年代的水墨画。他的这批以书法文字做为绘画素材的作品，对中国大陆画坛产生过积极的影响。

李锡奇始终使他的版画带有现代特征，同时又包含中国传统版画的韵味。

中国版画的兴起有几条线索，一是画像砖与画像石，二是印章中的肖形印，三是雕版印刷。肖形印又名像形印，是镌刻人物、动物为记号的图章，流行于汉代。公元4世纪时，印章功能扩大，作为道教经咒护符的印版，被用来驱逐鬼怪和野兽。雕版印刷创始于初唐，它是批量制作书籍的印刷方法，印版用木板制作，书中往往附有插图。宋代以前，历代朝廷都设有图谱局，图谱局连官员的家谱都要予以审核，并作为档案的附件保存。家谱通常为一个社区的宗族所共有，以书籍形式印刷装订成册，每个独立的家庭都保存一套。家谱记录该家族的起源、发展、迁徙与分宗，通常附有始祖、基祖及本家族历代名人的肖像，同时还有家族住宅区、祠堂、祖墓等图形。现存较早的版画图形都是线描图，无背景，作风古朴，同唐宋时期的水墨画有明显区别，同汉代画像石则有相似之处。

从唐代到明代，刻书业日益发达。除民间

印刷书坊之外，中央政府和藩王府都设有书坊。藩王都是明朝帝王的儿孙，散布在全国各地，有封地和王府。明太祖朱元璋为了防止藩王造反，仿效汉代以来的传统作法，送给藩王大量书籍，鼓励他们读书、编书、刻书来消弭他们的政治野心。明代官刻的书以藩府所刻质量最好，印本的内容有儒家经典、史籍、诸子百家、诗文集、类书、丛书、科技、医药、宗教、小说、唱本、戏曲、工艺以及家谱等。印刷的发达导致版画的盛行，有插图的书籍少则数幅、数十幅，多则一二百幅，并出现上图下文的连环画。到了明代末年，徽州人胡正言创造分版分色的套印技术，为中国古典版画进入巅峰期铺平了道路。

值得注意的是，李锡奇从未照搬中国古典版画的风格或造型，而是从另外一个渠道来点化中国的传统艺术，这就是匾额艺术。匾额是悬挂在建筑物正面的屋檐下的木板，木板上书写或镌刻文字，文字言简意赅，通常为彩色。

关于匾额艺术的记载很多。东晋大元年间，太极殿落成，权贵谢安想让王献之题榜，成为永久的珍品，便拐弯抹角地说："魏国的陵云殿落成时，皇帝曾请书法家韦诞在屋檐下悬挂凳子书写题榜。"王献之当然知道那老先生在

悬得老高的凳子上写字而吓得半死的故事，便严肃地说："韦诞是魏国大臣，让他这样做，可知魏国气数已尽。"梁武帝萧衍曾指示萧子云用飞白法大书一个"萧"字，后来，唐朝一位好事者将这个字买回洛阳，挂在亭子上，号称萧斋。匾额作为各类建筑物的题榜，朝野通行，工农商学兵无不采用。匾额还常常同对联放在一起，合称匾对。这种形式在东亚地区，从精英文化一直普及到市民文化。

李锡奇
《大书法》
1991 年

袁德星（楚戈）
《云水变的顷刻》
1995 年

这正是李锡奇的艺术在这一地区被重视的文化背景。

在李锡奇的作品中，有不少具有草书风格的画面。如果说张旭与怀素的狂草往往难以辨认，那么李锡奇作品中的文字造型，大都无法识读或不必要去识读。识读的渴望使识读者进入传统的逻辑，无法识读使识读者返回作品本身；于是，人们从中感受到的将是作者对传统的自由演义。

在李锡奇的作品中，人们还不难看到日本现代版画、现代书法的痕迹。不过同日本绘画的淡雅作风相比，李锡奇的画，用色多浓重，用笔多刚劲，调子多深沉。经过日本艺术的熏陶和全盘西化的文化潮流的冲击，中式艺术在台湾艺坛已经变得面目全非。李锡奇的画，试图在古典和现代之间寻找平衡的支点。

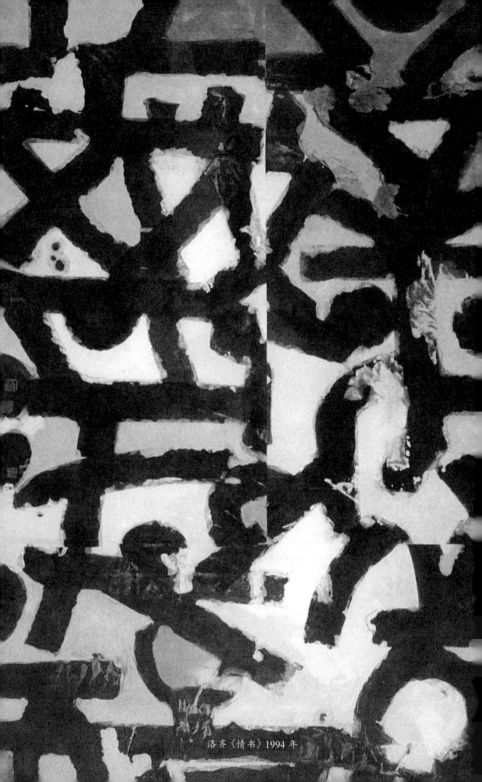

洛齐《情书》1994 年

洛 齐
—— 洛齐的书法主义

（一）

而今各种主义盛行。在国人的心目中，只有最杰出或最反动的外国人才有冠名权，如马克思列宁主义、托洛茨基主义等。到了 20 世纪末年，平民化成为时尚，主义就从天上降落到人间，成为主张的别名。那些一看主义两个字就生气的人，还需要解一解文革时代的神话情结。

洛齐既鼓吹书法主义，此前又鼓吹背景主义。书法主义是背景主义的具体化，也就是用中国书法作为当代艺术的直系背景。

书法主义的出现已经引发了书坛的讨论。不过需要指出：书法主义作品并不是书法作品，不是传统书法照本宣科的继承者，也不是传统书法的掘墓者。这对于理解书法主义很重要，否则就会出现无休无止的笔墨官司。不

妙的是，我们在推崇一种新的艺术样式时，往往需要用传统的艺术样式去加以归类。书法主义既然用书法来主其义，它就似乎只有归入书法才符合逻辑。事实上，书法主义表达的是一

洛齐
《情书》
2000 年

种当代艺术态度，书法主义作品属于当代艺术形态。真正属于书法主义的作品，将更多地出现在画家笔下而不是出现在书家笔下，出现在画坛而不是书坛。画家洛齐以汉字字形字符造型的作品，属于典型的书法主义作品。

当代艺术讲究时间性，书法的书写也讲究时间性，这在晋代兴起的一笔书中表现得尤其明显。书法的时间是由一维的象展开的序列，当代艺术大多是由二维的面或三维的体展开的序列。支撑一维的书法的是意态，二维、三维的当代艺术则形、意兼具。从这个意义上讲，书法主义扩展了当代艺术的疆土。

洛齐的书法主义，同邱振中打散汉字而又号称"待考文字"的作法相似，是一种自我保护的理论屏障，以便于人们乐于接受。如果书坛和艺坛没有质疑的舆论和党同伐异的积习，这个提法也就没有声张的必要。当代艺术不必强调画种的区别，不必刻板地强调图形的来源，那只是考据家们的事业。

（二）

书法同中医、中国画、中国京剧一样，是标

准的中国国粹，也是中国文明的一套始终没有过时的服饰。

20世纪以来，中国文人经历了两次换笔运动，即世纪初用钢笔替换毛笔，世纪末用电脑替换钢笔。书法的民众基础大幅度地消失。与此同时，各种拯救或借用书法艺术的主张却日趋强烈。书法主义与20世纪末出现的新国粹主义显然有着关联之处。同世纪初试图维护封建文化的旧国粹主义相比，世纪末新国粹主义的出现有着文化演进中的合理性。近百年间中国文化的西方化，通过法律形式的建立、教育内涵的改革，社会生活方式的变更，已经到了深入骨髓的地步。中国文化界人士对中国本土文化的了解日益生疏。三千年来的中国文化艺术，在世界文化史上是惟一一片没有得到系统开发的土地，人们对其中的一些常识性知识往往使用神秘或神秘主义之类的字句来作为无知的遁词。世纪初的中国学者言必称希腊罗马，世纪末则言必称美英德法。当代中国学者谈起康德、黑格尔、弗洛依德、维特根斯坦、尼采、海德格尔、波普尔、贡布里希、德里达，其熟悉程度远远超过了对老、庄、孔、孟、邹衍、郭璞、朱熹、顾炎武、王夫之这些重要人物的了

解。在众多中国学者的心目中，谈论中国文化显得俗气，这几乎成了文化界的心理定势。新国粹主义的出现，对于消解新的、一窝蜂的流行文化，无疑是紧要的。

需要指出的是，书法主义并非新国粹主义。新国粹主义旨在拯救本土艺术，反对世界文化的一体化；书法主义旨在追求本土艺术的当代化或当代艺术的本土化。二者充其量只能形成临时伙伴的关系。自从20世纪80年代末期邱振中等人的现代书法问世以来，其发展势态逐渐变得自觉和明朗起来。如果说邱振中的待考文字系列还提示了待考的假象，那么洛齐的作品显然

洛齐
《诗歌》
2000年

比前者走得更远，他基本上放弃了传统书法的表意性。在洛齐的作品面前，对单个文字的刻意释读反而会形成欣赏障碍。书法在作者的笔下不再是一种指向确切的意符或元素，而是被碾碎的文化残骸，是作者营造他心目中的当代艺术的混凝土。如果硬要去破译被碾碎的片断，破译者肯定会感到失望，因为作者提供的并不是确定的具体的古文化残片。

在当代中国书画艺术界，邱振中的仿甲骨文笔法的待考文字系列是表现书写趣味的书法，注重的是书写的节奏、韵律、情调、构成；梁铨、曾来德的作品属于画意书法，追求的是书中有画；洛齐的作品属于书意绘画，体现的是画中有书。三种倾向都与书画同源的理论一脉相承。

本文原是《评中国书法主义》一文的缩写。
原文发表于《江苏画刊》1996 年第 7 期

张国龙

——天圆地方与人文

张国龙的代表作是《天·地》系列，这组作品具有奔放的表现意味，但却被限定在一方一圆的框架之中。这是一种被限定的张扬，一种带镣铐的舞蹈。它使我联想到同他的作品似乎不大相干的一副有趣的对联：

坐北朝南吃西瓜，皮往东甩，

思前想后看左传，书向右翻。

这副嵌字联，巧妙地镶嵌了东西南北前后左右八个方位名词。不过如果翻译成外语，比如将《左传》翻译成左边的传记，就会一塌糊涂；如果直接译成Zuozhuan，就更加费解。又比如中式书籍的装订线在右边，换了老外，就会误以为书从后往前翻。因而张国龙的作品，只有中国人才可能看懂。而中国人中，只有大体具备了下面的一些知识，才能对他的作品进行解释。

张国龙
《天·地》I 号
2000 年

天圆

　　圆形在中国古代象征天体。比如帝王举行大典的宫廷建筑,名叫明堂,位于宫廷的中央。顶层就是一个圆形屋顶,形同明清天坛祈年殿的屋顶。帝王的五种专车,车盖统统是圆

的，表示天体；车盖弓一共 28 根，象征 28 个星座；轮辐 30 根，象征日月 30 天一会。用于祭天的玉器，名叫璧。璧是圆形，它一向被用来象征天体。璧的中部有孔，象征女阴。璧的环形实体部分叫肉，中间的孔叫好，好的本义是女子。周朝培养贵族子弟的学校叫辟雍、璧雍，建筑形制像璧，周围环水。璧雍可类比女性孕育子女。天上的形体，主要是云，楚国人将它拟人化，名叫云中君。云中君是东君的配偶，也就是中国太阳神的妻子。云是雨的前身，云雨于是成了造爱的别名。有云雨才能生殖，于是楚汉以来的墓室壁画总是画有积雨的流云，以便墓主的后代大量繁殖。马王堆汉墓棺画上的云气，同张国龙的积雨云十分接近。云中的动物是龙，《周易》指出：云从龙。张国龙的天地系列，云画得最为精彩，颇有一种自我表现的嫌疑。

地方

方形在中国古代象征大地。比如帝王举行大典的明堂，底层呈字形，也就是一个变形的方形，象征大地。明堂的内部空间划分为五室，分别命名为金木水火土，而金木水火土正是大地的物产。帝王的五种专车，车厢统统是方的，

表示大地。用于祭地的玉器,名叫琮,琮的平面
图呈方形,外围的附饰像坤卦。坤卦就是大地
的卦象。

方形是中国造型艺术的基本形。比方形出
现得更早的圆形,在中国人的心目中是排在第

张国龙
《天·地》IV号
1997 年

二位的基本形，两者自古习称方圆。在中国美术中，方形是工艺品器形和纹样的常见形。建筑的平面布局和营造原则讲究方正，活人的住宅叫房屋，房就是方形的建筑；帝王的坟墓叫方上；书法的标准体式是方块。

中国的"国"字，是一个标准的方块字。国字的外围呈方形，它是国土的象形。中国古代文明之邦名叫国，中国别名方夏，国都别名方都，国策别名方略，祭地的高坛号称方丘，祭水的池塘号称方泽，丈量土地的方法名叫方田，军阵名叫方阵。国字中央是个玉字。玉在狭义上是掌管国土的帝王的标志。帝王帽檐悬挂玉珠，人称玉面，帝王典礼时佩戴的是玉剑，帝王的印章叫玉玺，座位名叫玉座，台阶名叫玉陛，一等专车名叫玉路，死后穿的是玉衣。

人文

天圆地方，直观地显示出中国文明的渊源，同中国远古的方术紧密相联。中国方术涉及天文、地理、气象、水文、灾变、历法、测绘、耕种收藏、生老病死、家庭、社会、国家、战争等等。内容包括相地术、算术、式法、易占、象占、星占、筮卜、养生术、医术、巫蛊等方技和术数。在中国先民的心目中，掌握了方术和土地的独立社区才被视为文明的国度。商代甲骨文

称国土周边的文明之邦叫方, 如人方、鬼方、龙方、土方、羌方等, 总共一百多个。这些方国的王族, 原本是炎黄民族的前身或支裔, 或同炎黄民族有过婚姻关系。所谓方国, 就是懂得和能运用经世济时的方术的国家。方术当然不仅仅在于一个简单的方形, 而是方形所隐含的方术的内涵。它揭示出中国美术的特色:内容大于形式。

中国古代画圆形和方形的工具是矩, 形制相当于木工用的曲尺。转动矩就是圆, 不动就画成方。矩的地位如同当代的鼠标。它们是伏羲这位顶尖巫师的身份证。方形的河图与洛书, 圆形的太极, 兼方带圆的八卦, 便是同伏羲联系在一起的。

中国古代学者将图画符号之类的人造物统称为图载。图载又分为三类, 伏羲八卦的卦象与爻象属于图理, 文字属于图识, 绘画属于图形。它们都同方与圆有着血缘关系。这种文化上的血缘关系, 通过教学方式代代相传。回到张国龙的《天·地》系列。

张国龙的方和圆, 是迄今为止以方圆入画的最成功的图像。他的作品, 动静结合, 清晰与暧昧相间。在此之前, 有张羽的方和圆, 有王天德的方与圆, 有王川的方与圆。可惜他们要么没有执着地画下去, 要么还嫌简单或浑沌, 最终难免变成别人的铺垫。

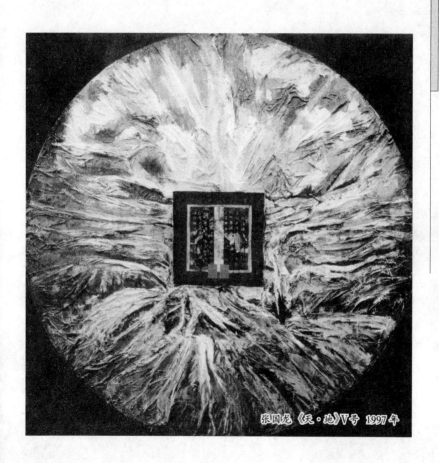

张国龙 《天·地》V号 1997年

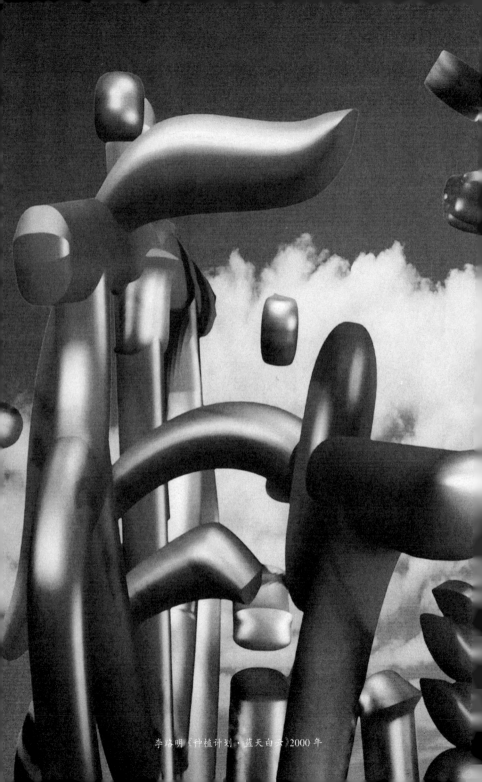

李浴明《种植计划·蓝天白云》2000 年

李路明

——李路明的虚拟数码新形象

看李路明跳自己编排的舞蹈，你不难发现他精神上野逸。他用电脑制作的三维数码艺术，有着同样的品格：独特而鲜明，出人意表。

李路明的数码艺术，形象是虚拟的，内涵同现实又常常没有关系，有一种空对空的感觉。在画坛特别关注生存状况的今天，特别强调针对性的今天，很多人不知道李路明要想干什么？

李路明要干什么呢？这个疑问不弄清楚，他的艺术就可能会被视为单纯的视觉游戏。单纯的视觉游戏不能不说不好，只是李路明的意图不在于游戏。他的虚拟艺术，追求的是艺术图像中的历史使命。他让新时代的造形手段同英雄时代的使命感联系起来，有的人可能会觉得别扭，有的人会感到振奋。

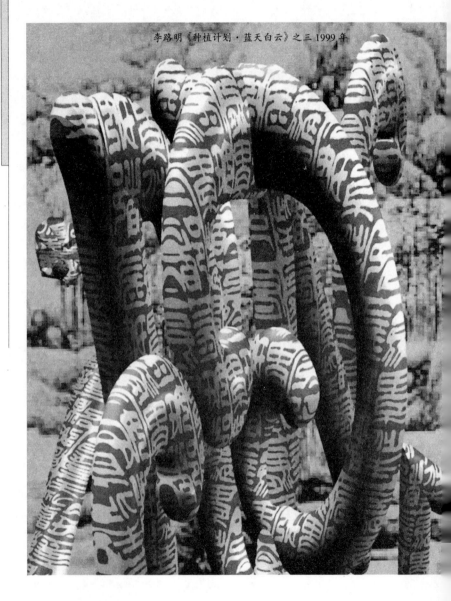

李路明《种植计划·蓝天白云》之三 1999 年

在美术界，有一种相当普遍的看法，认为如今在画布上的表达方式，已经花样翻尽，已经山穷水尽。比如你想搞抽象，你将可能成为蒙德里安或康定斯基的尾随者；如果你想搞变形，你将可能成为毕加索的奴隶；如果你想搞超现实艺术，你将可能变成达利等人的附庸；如果你想打破画种的界线，在平面绘画中加料，你将可能变成沃霍尔或塔匹埃斯等人的影子；如果你想搞表现，你将可能变成蒙克或梵高的走狗。总之，只要你能想到的形态，世界美术史上都有一批或一大批先行者早已把你的想法变成了作品。除了模仿，当今的画家已经无事可干。绘画形式与形象终结的看法，笼罩着 20 世纪的中国画坛。

李路明指出，这种看法表明今天的人们想像力普遍贫乏。他认为在画布上创造，未知数永远大于已知数。对有想像力的人而言，

李路明
《种植计划·
蓝天白云》之十二
1999 年

"山穷水尽"将永远与"柳暗花明"不断转换,如同走马灯一样永无止境。15 年来,李路明努力摆脱画坛各种倾向的诱惑,使用各类工具和手段,执着地从事新形象的创造。他要用他的艺术,证明绘画创造新的形象的可能性没有终结。

李路明的数码新形象,向上隆起而不是向下塌陷,膨胀而不是收缩,明朗而不是晦涩,健康而不是病态,洋溢着青春的活力。这些用三维数码技术制作的新形象,使我从中看到了中国书法的五类笔画,看到了各式各样的中式构成,比如木结构建筑中的藻井、花窗、挂落飞罩,家具中的桌椅等等。他采用解构的方法,将中国人习见的对象打散、抽象,进而将它们作为建构的元素,进入他的作品。人们在这些新形象中,隐约可以看到中国的文脉。在旧物利用的同时,李路明又强调新形象要切断同旧形象旧图形的关系,不让观众从新形象中携带出完整的旧图形与旧形象。

李路明声称他的新形象,同美术这个概念有着很大的区别。因为人们往往顾名思义,以为美术家是造美的技术家,而他的目的是致力于建造形象。他表示自己不一定能肩负起美化人们的生活、欢愉人们视觉的职能,而是贡献

给人们一种新颖的视觉形象。他主张"造形"而不是"造型"。建造新形象的目的不是去分析、说明或承载什么，而在于显示新存在的可能性，展现前人未曾触及的陌生领域，使人从独特的形象中感受到独特的精神。

李路明的创作历程，想得多而做得少。他认为这个世界的垃圾已经太多，为了环境清洁，少生产废物，他的创作一年控制在 10 件以内，绝不去当所谓的多产艺术家。的确，不论是多产少产，一旦形成气候，最终在历史上被人反复提起的作品，通常就是那么三五件甚至一两件。由此我常常感慨，每当我想推介某位艺术家的代表作时，差不多总是收到他们的新作资料。画坛很少有人能够自觉地对自己的顶尖之作进行自我宣传，不是以质取胜而是试图以量取胜。这种缺乏自信的表现，体现着创作生涯中轮盘赌的投机心理，致使半生半熟的艺术垃圾泛滥成灾。

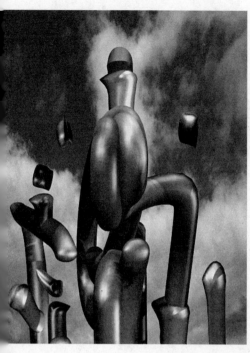

李路明
《种植计划·
蓝天白云》之五
1999 年

中国需要格调优雅的艺术

20 世纪是暴力至上的世纪，是战争狂人和独裁者的世纪，是肆意抹杀历史和祖宗的世纪，是嘲弄和践踏人的高尚情操的世纪，是小人和小丑大行其道的世纪，自然也就是优雅的艺术大走霉运的世纪，以至笔者试图办一个优雅艺术展览时，在全球华人圈找来找去，居然就找不到几个恰如其分的人选。

20 世纪的中国艺坛充当着粗俗艺术的大本营。在新世纪来临之际，粗俗的艺术差不多到了人的视觉和听觉能够接受的极限。中国的流行艺术同封建时代的农民意识搅和在一起，变得越来越恶俗和邪门。当你走在街头举目四望，你面对的是毫无文脉的杂乱的城市景观和平庸的建筑，是包围着你的媚俗广告，是一窝蜂悬挂的大红灯笼，是乱哄哄的求神祈福的图

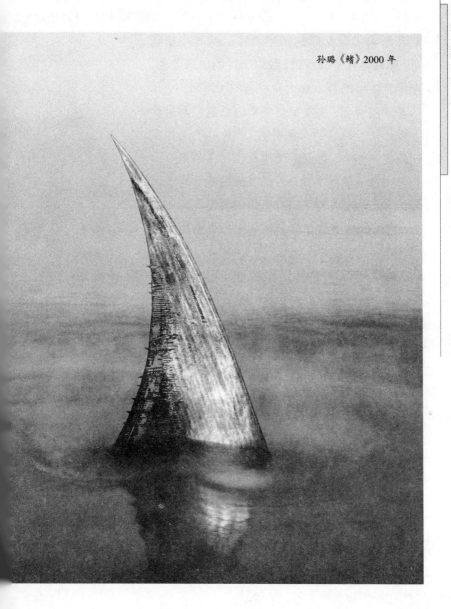

孙璐《鳍》2000 年

案和形同卖春女郎的妖艳画像。除非你是聋子，你只要打开收音机，数以千计的中国电台，充斥着粗俗的音乐和大众参与的无谓对白，充斥着炒股博彩、买卖旧货的即时话题以及男欢女爱和防治性病的永恒唠叨。当你同熟人在客厅或餐厅相会，桌面上津津有味的不是菜肴而是全国流通的裆下故事；如果你的谈吐有些涵养，你将会被视为神经有毛病的另类。在美术界，粗俗的艺术思想和粗俗的艺术形态扮演着

杨劲松　杨锋
《堆土——满天红》
2001 年

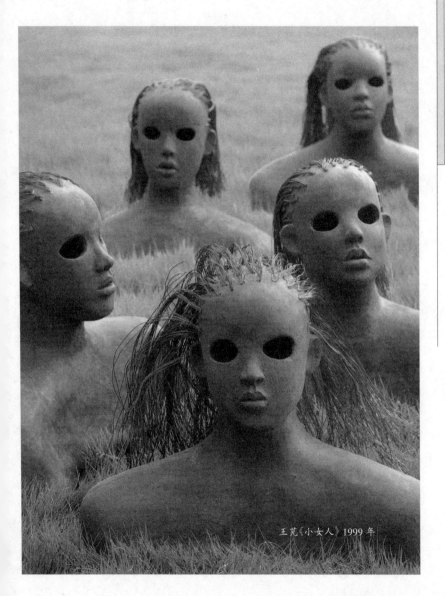

王苋《小女人》1999 年

精英艺术的角色，所谓的艳俗艺术和无病呻吟的表现主义绘画已经成了时尚。十多年来，艺术的平民化和艺术形象的小丑化，对于消除中国人的圣贤、天才、英雄和权威情结，固然功不可没，但是一旦过头，将比原有的习气更加糟糕。中国艺术已经跌进不堪入目入耳的谷底，它需要一股制衡的力量，这就是优雅的艺术。优雅的艺术在 20 世纪不断被推上断头台或打入冷宫，但它却正是这个充满仇恨和罪恶的世界的镇静剂。

优雅的艺术在文明史上有着连绵不绝的传统。周代有大雅和小雅，汉代有乐府，晋唐有书法，宋代以后有文人画。同样，新型优雅的艺术将成为 21 世纪前卫艺术中的一个重要的走向，并从正面影响所有的人。

新型优雅的艺术强调艺术的独立性和建设性，推崇旷达、纯净、恬淡、飘逸的艺术品格，欣赏温和雅致的艺术形态。它使人平静，使人博爱。它不是观念的图解和社会变革的工具，不是追求理想生活的号角，而是理想生活本身。

新优雅艺术可以是肃穆的，这种肃穆庄重而不死板；它可以是诙谐的，这种诙谐幽默而不滑稽；它可以是风流的，这种风流潇洒而不

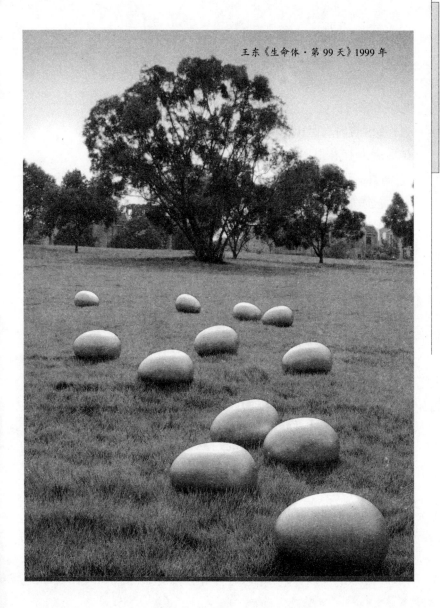

王东《生命体·第99天》1999年

放纵；它当然也可以是表现的，这种表现自然而不疯狂。

新优雅艺术不是富人的玩物，不是靠做秀制作出来的摆设。它不同于缺乏创意的高级行画，不迎合时尚与市俗的趣味。它同古典艺术在形态上有着根本的区别，它是新时代的思想、智慧、知识、科技、灵感和幻想的结晶。

新优雅艺术是一种高难度的艺术，它需要艺术家的综合素质，需要多方面的积累，需要长时间的默默无闻。它不像目前流行的某种该打引号的前卫艺术，仅仅只是依靠当事人的天赋、本能或者一个点子。这个浅薄的时代很快就会过去并将变成后人聊天时的笑柄。

新优雅艺术不是、也永远不会是定于一尊的艺术形态，因为人的艺术需求方式是多方面的并且是流变的。

时至今日，新型优雅的前卫艺术尤其少见，仿佛前卫艺术注定的必须不修边幅，必须夸张和变态，必须带有暴力倾向，必须扮得很酷甚至装疯卖傻才算正宗。中国进行文化变革的一百多年间，一直存在着一股反客为主的势力，那就是极端化意识形态及其社会运动。从义和团排外到全盘西化，从辛亥革命到张勋复辟，从尊孔读经到文化大革命，中国人始终在摧毁与复辟、颠覆与报复两端之间折腾，始终

处在剑拔弩张的现实氛围和心理氛围之中。文化如此,艺术也不例外。注入一种平和而优雅的思路,如何?

结束语

　　这本书只写了 50 多天。每两天评定一位艺术家，连看资料的时间都没有，全凭直觉加联想发表意见。由于大部分作品都是照片、印刷品甚至反转片，整个写作过程就如同一个人同时下几十盘盲棋，不可能走出一盘名局，而只能是穷于应付的现场表演。好在其中有七八篇文章是重炒的冷饭，否则这书会变成到处穿孔的豆腐渣工程。

　　雅的艺术本来配以雅的文字才算协调，但为了争取各类读者的关注，不得不用够不上文雅的笔调来陈述。这如同煞有介事地描绘一个恬淡的故事，可能会产生特殊效果。

<div style="text-align: right">

彭 德

2001. 4. 28.

</div>